BEETHOVEN: The Man and the Artist

貝多芬——書信選

力抗命運叩門聲的英雄

路德維希·凡·貝多芬 ——— 著

謝孟璇 ——— 譯

Music is a higher revelation than all wisdom and philosophy.

Ludwig van Beethoven

C O N T E N T S

目次

編序

◇

路德維希・凡・貝多芬 (Ludwig van Beethoven, 1770-1827) 是音樂史上最具影響力的人之一，世人眼中的貝多芬總有一種嚴肅、悲憤的形象；而至於他的作品，則流露出一種時而寬容、時而憤怒的張力，充滿撼動人心的力量。同時，他似乎總背負著巨大宿命，即便聽力逐漸喪失，卻依然將對自由崇高的理想、以及胸中巨大的熱情挹注於樂譜中——也因此他的故事往往是強大意志對抗悲劇命運的象徵。然而貝多芬並非天生抑鬱寡歡，也並非離群索居之人，相反地，他對世界總是懷有一股壓抑不住的熱情，正如他音樂中顯露出的才華一般極具爆發力。

在資訊發達的今日，欲認識貝多芬似乎不再是難事。不過，我們仍難簡單且精準地描述貝多芬的音樂精神究竟代表、或象徵了什麼，因為它是個包羅萬象的思想集合體。若想用更「直接」的方式了解他，那唯有透過音符及文字。音符就是這位偉大作曲家的語言，樂章則是一幕幕心境與沉思；而他所寫下的文字，正讓我們更容易理解他複雜的音樂，從創作的原初想法、乃至對生活大小事的觀點，一步一步，使得貝多芬的形象更為完整且立體。這些他留給後世的珍貴寶物，某個意義上也相當於他在不經意間寫下的自傳，因此格外懇切真實，為後世留下一道道足跡——不妨讓我們循著腳印，一探那音樂巨人坦率直白的情感。

◇

貝多芬出身波昂的音樂世家，其祖父是科隆選帝侯宮廷內的樂師；父親約翰 (Johann van Beethoven) 則是唱詩班男高音。母親瑪麗亞 (Maria Magdalena Keverich) 在嫁給約翰前曾結過一次婚並有一子，但前夫與兒子皆早逝，而她與約翰婚後曾有過五名子女，免於夭折的只有貝多芬與兩個弟弟。身為長子的貝多芬，從小就在壓力下成長——

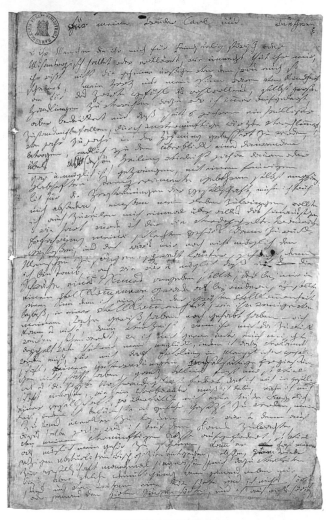

「海利根施塔特遺書」手稿

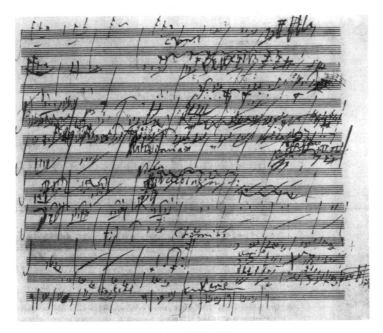

《田園交響曲》手稿

除了應付嗜酒如命的父親，也需要看照身體虛弱的母親，於是他很快便挑負起家庭重擔。

貝多芬的音樂啟蒙，起於他父親嚴厲的音樂訓練。約翰以「三歲學琴、六歲作曲」的莫札特為榜樣，希望兒子也能成為受人歡迎的音樂神童，於是很早就教貝多芬彈琴；他非但安排過量的練習，稍有彈錯就是一陣打罵。據說，有時為了向朋友炫耀，他會在半夜把貝多芬從床上拉起。在如此嚴苛的訓練下，貝多芬年僅八歲時就能登台演出。十一歲時，他因為家中經濟不濟而輟學；其後便在波昂跟隨幾位老師學習小提琴、鋼琴和作曲，此時也奠下了他在日後前往維也納發展的基礎。

事實上，貝多芬並非以莫札特那種神童奇才之姿，出現在十八世紀的歐洲樂界——而即使他是那樣的天才人物，據他自己所言，也是因為未獲良好機會、接受完整的學校教育，所以不得不勤奮向學來彌補不足。當然，他的努力也不僅止於音樂方面。

還住在波昂時，貝多芬曾學習拉丁文。後來他也努力學習法文，因為法文是與上流社會交際時必備的語言。他在一七九二年紮根維也納，頭兩年生活十分拮据——他住在地下室，而且不得不為自己的名聲在服裝、社交等地方花錢，他曾在筆記本上寫道：「二十五個金幣，為海頓和自己買杯咖啡。」

經過這段時日，貝多芬向大師們求教，加上努力不懈，他終於獲得青睞。

一七九五年，他在維也納舉辦了首場音樂會，得到優異的評價，並開始出席許多重要的音樂場合，之後逐步起升，穩穩邁出了自己的步伐。

◇

貝多芬在維也納發展不過幾年，旋即綻放出耀眼光芒，也躍進音樂名人之列。

但從一七九八年開始，他發現自己的聽力逐漸變差。他一方面持續創作、巡迴演出，獲得眾人褒讚，一方面卻又由於耳疾惡化，一心想逃離人群——也許就在此時，他對所求之物的追求熱情，已然向內擴張，在絕望苦難及崇高理想之間形成一道矛盾的巨浪，拍擊著他的生命；貝多芬直到晚年才學會坦然，精神面貌也隨

之變化，展現出深邃的反思。

貝多芬在一八一九年全聾，身體狀況也不如以往。為了與他人溝通，他在前一年已開始使用「談話冊」；這些談話冊目前收藏在柏林國立圖書館，共有一百三十七冊以及數張紙稿。

貝多芬自然是以口頭回答這些紙上問題。單靠整理冊上的問題，的確偶能釐清他的想法，可惜我們仍常處於不明就裡的迷霧中。但談話冊中仍有些答案是手寫下來的，也許那是貝多芬不願說給陌生人聽的想法。

此外，貝多芬曾用「奇異」形容自己的耳聾。到了晚年時，他似乎偶爾能聽到一丁點聲音，並維持一小段時間；德意志音樂家馬克思（Adolf Bernhard Marx）執筆的貝多芬傳記裡有如此描述：「早在一八一六年，他便發現自己無法指揮自己的作品，到了一八二四年時，他已聽不到台下觀眾如雷貫耳的掌聲；但一八二二年他還能在社交圈中彈出精采非凡的即興演奏；一八二六年，卻還能與桑塔格與安格爾兩位女歌唱家討論她們在第九號交響曲與莊嚴彌撒負責的部分。」或許我們能

假設在某些緊要關頭，他的強大意志力能暫時刺激聽覺神經，不過正如談話冊所記述，在絕大多數的次要場合裡他力有未逮。

◇

一八二六年，貝多芬的健康狀況急轉直下，而侄子自殺的消息更讓他萎靡不振，隔年三月二十六日貝多芬便病逝維也納；然而，他的真正死因卻眾說紛紜。不過，他臨終時的場景倒是存有諸多紀錄。那是一個暴風雨夜，在他闔上一隻眼睛、仍存一息之時，又在閃電與雷鳴大作之際，他攥緊拳頭，抬起手臂，眼神與表情都像在蔑視死亡，要繼續挑戰與抵抗死亡的力量。他同意讓神父來到他病榻前。在場見證的人說，當時的宗教儀式肅穆哀榮、刻骨銘心，一結束貝多芬也竭誠地感謝主事的神父。當神父離開房間，貝多芬用僅存的氣力吐出：「鼓掌吧！我的朋友，喜劇已經結束。」

他死後，據說有多達兩萬名維也納市民出席喪禮，並下葬在維也納北郊的維令根墓園（Währinger Friedhof）。一八八八年，貝多芬移骨至維也納中央公墓（Wiener

Zentralfriedhof），那裡也是莫札特、舒伯特等許多著名大師的墓地。貝多芬的墓碑簡潔方正，向上挺立，中間處雕有金色豎琴。而在墓碑頂端，有一尾金蛇的蛇身圈著一只金蝴蝶——這象徵這位偉大作曲家在病痛折磨的苦難之中，那激勵人心、翩翩舞動的激情與執拗。

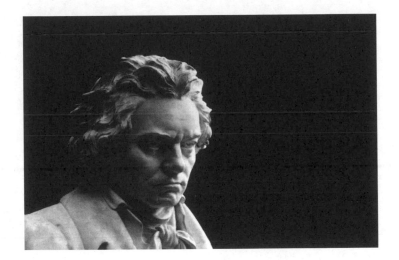

I

關於藝術
Concerning Art

貝多芬和藝術之間存有近乎個人的親密關係。藝術就是他的女神；他向她請願、表達感謝也捍衛著她。貝多芬曾說，她是絕望時刻的救世主，甚至唯有藝術能拯救自己免於赴死。

當貝多芬在森林野地裡尋找靈思，當他晚年飽受疾病之苦，藝術一直是他的良伴。這種將藝術視為至高的想法，促使他以幾近狂熱的情感歌頌藝術女神。他徹底反對任何形式的粗濫，大力抨擊那些徒具技巧的音樂家、以及用權勢操作藝術的人。對於他的犧牲奉獻，藝術女神亦報以豐厚餽贈，讓他命運多舛的一生充滿純粹的喜悅。

對貝多芬而言，音樂不僅僅是高尚的藝術，更像是信仰。他自認是先知、是預言家，不愉快的人際關係所導致的厭世，也無法撼動他的理想——因為這份理想源於最真摯的藝術領悟，且長久以來在他深刻的內省中獲得滋養。

1

有人說，藝術恆遠，而生命須臾——不，恆遠的是生命，須臾的是藝術；藝術女神好比與上帝親會，吾等凡人只能酌求一時片刻。

——談話冊，一八二〇年三月。

2

這個世界就是個君王，而且一如君王，期待聽見諂媚之詞後才回以恩賜；然而真正的藝術自私且執拗，絕不屈從於諂媚之語。

——談話冊，一八二〇年三月。

貝多芬從不為了迎合主流而違背自我原則，當他聽見有人說「《費黛里奧》(Fidelio) 終究會贏得上流階級的擁戴」時，卻如此回應：「我可不為聽眾創作！」

3

澈的快樂。

讓自己繼續朝藝術極樂之地前進；再無其他事物能帶來如此平靜、純粹而澄

——

一八一七年八月十九日，致瑞士作曲家塞維爾‧施耐德 (Xavier Schnyder)；一八一一年施耐德曾想向貝多芬尋求指導，貝多芬雖親切待之卻始終未答應。

4

堅持下去；不要只是反覆練習，更要滲透藝術的內在；她值得你付出，因為唯有藝術和科學能將人提升至神的境界。

——特普利采[1]，一八一二年七月十七日，給來自H（可能為德國漢堡）、十歲大的仰慕者愛蜜莉·M。

5

真正的藝術實為不朽，而真正的藝術家能在天才奇作中尋得深刻的喜悅。

1．特普利采（Teplitz）是波西米亞城市，位於今日捷克西北部。

一八二三年三月十五日，致凱魯畢尼（Cherubini）。

凱魯畢尼是一位以歌劇和聖樂聞名的作曲家，一七六〇年生於義大利，在家鄉被視為音樂天才。他的音樂在法國取得巨大成就，貝多芬也予以高度推崇——據亞歷山大·塞耶[2]記述，某日貝多芬被問道：「除了你以外，誰是當今世上最偉大的作曲家？」貝多芬似是苦思了一會，然後突然喊道：「凱魯畢尼！」

———

6

真理僅為智者常存，美善則為易感之心。兩者互為歸屬，相輔相成。

———

一七九七年，寫在朋友倫茨·馮·布羅伊寧（Lenz von Breuning）的筆記本上。

7

我睜開雙眼，便不由自主嘆息，因我所見的無不違背我的信仰；我不得不鄙視這世界——它無法依直覺感受出，音樂相較於所有學問與哲理，其實更具啟發性。

——據作家友人貝蒂娜·馮·阿尼姆（Bettina von Arnim）記述，這是一八一〇年貝多芬對維也納社交界的看法。

2·亞歷山大·塞耶（Alexander Wheelock Thayer）原是美國哈佛大學的圖書館員，也是貝多芬最具權威的傳記作者，他在讀了辛德勒（見注6）一八四〇年出版的貝多芬傳記之後，開始致力研究貝多芬；一八四九年他前往歐洲進行研究，也親自拜訪貝多芬還在世的友人。雖然塞耶在離世前未完成整套傳記，卻提供了後人許多珍貴的研究資料。

8

唯有藝術能捨棄有如老式箍襯裙的累贅形式。我也唯有置身在原始的自然中，才會覺得通體舒暢。

——一八二六年九月二十四日，貝多芬與布羅伊寧家族一同漫步美泉宮 (Schönbrunner Garden)，他先是引眾人注意那「法國風格、修剪成牆面般」的樹陣，接著說了這句話。

9

我不知有何樂趣比四重奏的樂聲更為美妙。

——一八一三年七月二十四日，致巴登的魯道夫大公 (Archduke Rudolph)。

10

藝術！誰能了解她？又能請教誰才得以參透這位神聖女神？

——一八一〇年八月十一日，致貝蒂娜‧馮‧阿尼姆。

11

容啊！）就叫矯揉造作。

自然從不靜止；真正的藝術總與她攜手並行；但她的姊妹（追捧她乃天理不

——這段話寫在魯道夫大大公的教材本上，其後詳述音樂的豐富表現力。

II

熱愛自然
Love of Nature

貝多芬彷彿天生就是自然之美的追隨者。大自然一直是他的藝術導師，即使在人生晚年，他仍常說自己「絕不從自然裡缺席」。貝多芬從自然中得到無盡的鼓舞及題材，溪流、鳥兒、樹木都為他引吭；而當他因逐漸惡化的耳疾受其他團體排擠、當他最終只能靠著談話冊與他人溝通之時，自然更成了他的庇護所。

走入森林，他就能重獲返樸歸真的快樂，那對他而言是一片聖地、是奧祕的原鄉。森林與山谷傾聽他的嘆息，讓他身心獲得釋放。幾乎每逢夏天，貝多芬都會離開酷熱且喧囂的維也納，選擇隱身美麗的自然以求寧靜——能擁有一塊隱世獨立的幽地始終是他強烈的心願。

1

一八一二年九月底，在卡倫山（Kahlenberg）：

全能天主
隱跡山林
我等之幸。

眾人皆喜樂
自留林中。

滿樹絮語
於祢傾訴。

喔上帝！
聖潔光芒

翠林間。

高地之上

和諧安詳——

安詳以侍

祂——

這首小詩寫在匈牙利小提琴家約瑟夫・姚阿幸（Joseph Joachim）的個人樂譜上，一旁寫有其他筆記。

2

能在灌木和香草間、樹林與山石下漫步的我多麼快樂啊；沒人能如我這般熱愛鄉村。森林、樹木與石頭之間，迴盪著人類渴望的回聲。

致馮卓斯迪克（von Drossdick）伯爵夫人。

3

——

噢，天啊！瞧一眼美麗的自然，讓美景療癒妳的憂思吧。

——七月六日清晨，致「永遠的愛人」。（請見XI-31）

4

我在這裡不再受糟糕的聽力所擾。在這鄉間，每一棵樹彷彿都對著我說：「神

聖！神聖！」誰能如實表達出對森林的狂喜！這林間的絕美靜謐啊！

——

一八一四年七月，在《費黛里奧》義演結束後，貝多芬去了巴登。

——

5

喜體驗。

離去時一樣璀璨；若能再見你一面、回到萊茵父親的懷抱，那將是我一生中的至

我的祖國、我眺望世界之光的美麗土地，你在我眼前仍那般栩栩如生，與我

——

維也納，六月二十九日，致波昂的韋格勒 (Franz Wegele)。

韋格勒一七六五年生於波昂，是貝多芬的家鄉老友；他在一八○二年與貝多芬曾經迷戀

的對象——伊莉諾・馮・布羅伊寧 (Eleonore von Breuning) 結婚，之後定居在萊茵河畔的科

布倫茨（Koblenz）。

一八二五年，韋格勒寫了一封令人動人的長信給貝多芬，信中寫道：「我現在把你看成是英雄，而且我能驕傲地說：『他的成就並非不受我影響，而且當他後來時常迷失，我也知道他所為何物。』」信的最後，他用願望和夢想來信任我，回來看看萊茵河，但貝多芬卻沒這麼做。

然而，貝多芬始終對萊茵河有著特殊情感，他在一八二五年寫道：「別了，我永遠珍愛的萊茵河鄉村。」隔年他給出版商的信也寫道：「再見萊茵鄉村欲待何年。」

6

布呂爾，下榻「羔羊」旅舍——能再見到祖國真是太好了！

——

日記，一八一二至一八一八年；布呂爾（Brühl）是今日位於德國西部的一個市鎮。

7

這間小屋舍狹窄到連我都得騰出點空間給自己——只消在這神聖的布呂爾待上幾日——渴求或欲望、釋放或滿足。

——

布呂爾，一八一六年。

貝多芬正為手邊的鋼琴奏鳴曲 (Op. 14, No. 2) 草擬詼諧曲 (Scherzo)；如同其他貝多芬表達驚嘆的語句，這段話並不易理解。

8

當妳走到古老的廢墟，不妨想像貝多芬也常停留在那裡；如果妳在神祕杉林間徘徊，不妨也這麼想。貝多芬經常在那兒寫詩，或如大家所言，作曲。

一八一七年秋天，給正在巴登療養的友人施特萊徹 (Streicher) 夫人。

9

自然是心靈的榮譽學院！它是美善；我想成為這學院的學生，以熱切的心遵循她的指導。我在此將習得真理，令我不厭其煩追求的唯一真理；在此將認識上帝，在祂的知識裡尋得天堂的徵兆。由於這些努力，我在塵世的日子當能安然流逝，直到另個世界接受我為止；屆時我將不再是學生，而是通曉智慧的知者。

——

一八一八年，日記：貝多芬摘自傳教士斯特姆 (Sturm) 的著作《觀察上帝的自然傑作》
(Betrachtungen über die Werke Gottes in der Natur)。

時序即將入秋。我希望自己像棵果樹，結實累累，能將豐盛的果子倒入我們懷中！然而到了生命的凜冬，當我模樣灰白且生活滿足，但願我有幸能如冬日那光彩而慈愛的寂靜，安詳長眠。

——同樣取自斯特姆的著作。

III

關於劇本
Concerning Texts

即便貝多芬這樣的天才，也未能躲避劇本對作曲帶來的挑戰。後人有幸的是，貝多芬並不會為了差勁的劇本耗盡心神，因為他不相信在劇本不夠好的狀況下，能單憑優異的音樂成就一部好作品。

貝多芬大部分的作品都屬器樂曲，而他常提到的觀念是：文字不如音樂那般易於傳達情感──不過從他留下的文字，我們仍能觀察到，其實他視歌劇或戲劇為一生冠冕之作。事實上，貝多芬經常與同時代最卓越的詩人和劇作家相互交流，交換意見；他費心盡力想為歌德的《浮士德》譜曲，但除了《費黛里奧》外，他沒有留下其他歌劇作品。

貝多芬雖審慎尋覓合適劇本，也懷有創作的澎湃激情，但最後完成的作品數量並不多；可惜的是，他少了詩詞歌賦的才情。

1

一再老調重彈：德意志人就是寫不出好劇本。

——巴登，一八二三年十月，致作曲家韋伯（C. M. von Weber）；信中談論的，是韋伯的歌劇《奧麗安特》（Euryanthe）的劇本。

一直到十八世紀末的歐洲，義大利語歌劇都位居主流地位。對此，莫札特曾寫道：「為什麼義大利的歌劇能廣受歡迎？我甚至在巴黎都親眼目睹它的流行，就算他們的劇本如此瘸腳？因為在那些作品中，音樂才是主角，讓我們忘懷一切。」而莫札特在另一封信也寫下對德語歌劇的看法：「我不知道我們的德意志詩人都在想什麼，就算他們不懂劇院，或是任何跟歌劇有關的事，他們也不該像是在處理一群豬仔一樣讓角色說話。」

2

我很難找到一闋好詞。格里帕策答應要寫一首給我——確實，他是寫了，但我們倆卻無法相互理解。我要的與他截然不同。

——

一八二五年春天，致著名的詩人及音樂評論家萊爾斯塔勃（Rellstab），那時他正想替貝多芬寫歌劇劇本；格里帕策（Grillparzer）是一位奧地利劇作家，貝多芬在此信中似乎太過苛刻。不過，莫札特在正式為《費加洛的婚禮》（Le Nozze di Figaro）作曲前，也同樣檢閱了上百份劇本——這樣看來，貝多芬的作法並不奇怪。

3

每位作曲家都有責任熟悉所有詩人的作品，連新帶舊，而後靠自己選出最好、

也最合適的那一首。

——出現在音樂學者坎德勒 (Kandler) 《選集》(Anthology) 中的一段建議。

4

只要主題吸引我，我不太在乎是何類型。唯有如此，我才能滿懷喜愛與熱忱地去創作。我無法寫像是「唐璜」或「費加洛」這類歌劇；那讓我極為反感。這種主題我從來不選；這些實在太過輕浮。

——

一八二五年春天，致萊爾斯塔勃。信中提到的兩部歌劇，應為莫札特的《唐‧喬望尼》(Don Giovanni) 與《費加洛的婚禮》；「唐璜」(Don Juan) 是當時歐洲家喻戶曉的虛構人物，也是《唐‧喬望尼》的主要角色，以風流瀟灑的形象著稱。

5

我需要能激發我靈感的劇本；它必須合乎道德又能鼓舞人心。莫札特譜曲的那些劇本，永遠不會是我能用來創作的。我始終對荒淫浪蕩的故事興趣缺缺。我收過許多劇本，但一如前述，那些無一符合我的期待。

——致格哈德・馮・布羅伊寧（Gerhard von Breuning）。

6

我知道劇本糟透了，但就算構築在低劣文本上的音樂，也很難避免在更動細節時不破壞整體的一致性。如果只是單一個字，有時也是意義深重的，因此必須原封不動。拙劣的作者其實沒能力修改、或不願致力締造佳作。正因如此，那幾

個小變更絕對提昇不了整體表現。

——特普利采，一八一一年八月二十三日，致出版商人哈特爾（Hartel），後者想更動《橄欖山上的基督》（The Mount of Olives）劇本的主要部分——該作品寫於一八〇三年初，為貝多芬唯一的神劇[3]。

7

老天爺！難道他們真以為薩克森地區（Saxony）的這些詞，能弄出好音樂？一個

3.神劇（Oratorio）是一種類似歌劇的大型聲樂體裁，但它有一個敘述故事的人，通常同時使用管弦樂團、獨唱家以及合唱團。神劇與歌劇在音樂型態和風格等許多方面都非常的類似，而與歌劇最大的不同在於神劇沒有布景、化妝以及戲劇表演，且合唱在神劇中的地位更加重要。

不當用字便足以毀掉音樂，千真萬確；所以當我們發現文字和音樂能彼此配合時就該滿意了，即使表達得非常平庸，也不該試圖干預。

——

一月二十八日，致哈特爾。儘管遭到貝多芬反對，哈特爾卻已著手更動《橄欖山上的基督》的劇本。

8

歌德的詩歌對我影響甚鉅，不單是因為內容，也因為其韻律；這種語言刺激我譜曲，它彷彿透過神性牽引，建構出更高的秩序，而且當中還蘊含和諧的奧祕。

——據貝蒂娜·馮·阿尼姆記述。

9

席勒的詩作難以入樂。作曲家得要能凌駕於詩人之上。但誰能凌駕席勒？就這方面而言，歌德還容易得多。

——一八〇九年，貝多芬依據自己創作《歡樂頌》〈Hymn to Joy〉與《艾格蒙》〈Egmont〉的經驗談。

IV

談作曲
On Composing

事實上，貝多芬常受到同代人批評作品缺乏規律，而他也以各種方式強烈回應。雖然他在當時是位受人敬重的傑出演奏家，但他從來就不是最聽話的學生。貝多芬曾向多位著名音樂家求教，如海頓、薩里耶利（Antonio Salieri）、阿爾布雷希茨貝格（Johann Georg Albrechtsberger），在求學期間，他不但習得最先進的作曲知識，也累積出驚人能量。

在作曲上，貝多芬嚮往的自由眾所皆知——他尤其排斥學習賦格；賦格對他而言，是偏狹與壓迫的象徵，遏制了所有的人性情緒，而單純的形式美他亦不感興趣。他一再強調，構成藝術的是靈魂、是情感、是直接且當下的生活。他因此也會在某些情況下，忽視奏鳴曲與交響樂的傳統曲式。

貝多芬留下的評論，無論涉及什麼主題，幾乎都是以「自由」為核心發散出去；而他留下的文字不但述說了他的作曲觀點及工作方式，我們也能從中看見他那股不受拘束、無法壓抑的熱切之情。

1

至於我，天啊！我的領地在空中；音調如疾風狂旋，我的靈魂也常隨之激湧。

——

一八一四年二月十三日，致布倫斯維克 (Brunswick) 伯爵。

2

接著，那最愉悅的旋律從妳的目光溜入我心，並在貝多芬放下指揮棒後，仍持續帶給世人快樂。

——

一八一二年八月十五日，致貝蒂娜·馮·阿尼姆。

3

作曲時，我腦海中總是有幅畫面，並依隨它的線條游移。

——一八一五年，貝多芬與英國音樂家友人查理斯·尼特（Charles Neate）共遊巴登，談及《田園交響曲》（Pastoral）時所說的一段話。

里斯[4]的回憶錄寫道：「雖然貝多芬經常嘲笑替樂譜打草稿的行為，或者貶斥此類瑣碎之事，但當他作曲時，也會經常揣想著某個情境事物。而縱使無損海頓的偉大成就，但若依照這種觀點，海頓《創世紀》（The Creation）與《四季》（The Seasons）也難免淪為笑柄。

事實上，貝多芬十分推崇海頓的音樂。」

4

你交給我的文字實在不適合譜曲。它對畫面的描述屬於繪畫領域；詩人在這方面可自認比我幸運，他可以在不像我這般受限的領域裡揮灑靈感。但另一方面，我的樂興能橫跨其他領域，而且我的領地也難以企及。

——一八一七年七月十五日，致劇作家威廉·格哈德（Wilhelm Gerhard）；當時對方寄給貝多芬一些詩詞並請他譜曲。

4·費迪南德·里斯（Ferdinand Ries）生於一七八四年，是德意志的音樂家，也曾是貝多芬的學生和音樂助手。他在晚年與貝多芬的友人韋格勒合作出版了一部關於貝多芬的回憶錄，是今日研究貝多芬的重要材料。

5

一旦過了頭，所有器樂曲的樂譜都失其用武之地。

——

寫在《田園交響曲》樂稿上的一段話，該樂稿目前收藏於柏林國家圖書館。對於創作時的謹慎與克制，莫札特抱持相同的看法：「即使是最糟糕的時候，音樂也不該嘈雜逆耳。」

6

是啊，是啊，接著他們就會交頭接耳，驚訝無比，因為他們從沒在書上讀過

——

什麼持續低音 (Thoroughbass)。

貝多芬被樂評指責犯了樂理錯誤時，對里斯說了這段話。信中提到的「持續低音」為一種巴洛克時期的伴奏法，從十七世紀開始發展，十八世紀則成為作曲的主要入門。

7

惡魔也無法強迫我只寫這種東西。

──摘自貝多芬的學生時代的筆記；他形容寫賦格₅是「作出音樂骷髏的技法」。

5．賦格（Fugue）是一種創作形式，主要特點是相互模仿的聲部在不同的音高和時間相繼進入，形成各個聲部相互問答追逐的效果。

8

優美的歌聲曾是我的嚮導，我竭盡思慮，希望能寫得流暢，並相信自己能寫出理性音律、純粹品味的作品，並為之問心無愧。

——魯道夫大公教材本上的筆記。

9

難道他以為，當聖靈在我耳畔輕語，我想到的會是一把拙劣的小提琴？

——貝多芬致小提琴家舒潘齊格（Schuppanzigh），當時對方抱怨他作品中的某段太過困難；此處貝多芬使用了第三人稱，是當時德意志人稱呼社會階級低於自己之人的習慣用法。

蘇格蘭的曲子展現出一段「不受拘束、且不符合常規的旋律」是如何藉由和聲而改善。

10

——一八一二年至一八一八年的日記。貝多芬自一八〇九年開始，陸續替愛丁堡（Edinburgh）的樂譜出版商喬治・湯姆森（George Thomson）改編民謠。

11

想寫出真正的聖樂（Church Music），先回頭看看昔日的聖詠合唱，諸如此類，也參考那些時期最正確的版本，以及在天主教聖歌及讚美詩中常見的完美韻律。——

12

許多人堅稱，小調都必須以小調收尾。不然！我反而認為，樂曲結束時使用大三度（Major Third）能產生輝煌且非凡的寧靜效果。喜悅跟隨悲傷，陽光——雨水。

我情緒深受感染，彷彿正仰望著夜空星斗的銀光閃爍。

——

摘自魯道夫大公教材本。

13

嚴格主義者 (Rigorists) 以及古典擁護者把完全四度 (Perfect Fourth) 貶謫成不協和和弦 (Dissonance) 之一。品味因人而異。在我聽來，它與其他音結合時並不刺耳。

—— 摘自魯道夫大公教材本。

14

音樂家一旦想不出新點子、也無法再有進展時，總是會立刻採用減七和弦 (Diminished Seventh Chord) 助自己脫困。

—— 對辛德勒 6 說的一段話。

15

我親愛的孩子啊，許多天才作曲家創造出來驚豔效果，往往是運用減七和弦輕鬆達成的。

——

據貝多芬的學生赫施（Hirsch）記述：其祖父阿爾布雷希茨貝格是當時著名音樂教育家，曾為貝多芬上過課。

16

想成為傑出的作曲家，務必得在七歲至十一歲間就已先學好和聲學與對位法[7]，這樣一旦情感與想像覺醒時，才懂得依循這些規則來行動。

據辛德勒記述，一家維也納的報社聲稱貝多芬曾說過這段話；但辛德勒指出：「貝多芬剛到維也納時既不懂對位法，對於和聲學也不甚了解。」

17

── 敏到練習對位法時單憑直覺就掌握到了訣竅。

學習持續低音時，我從不認為犯錯是必要過程；我自幼音感便極度靈敏，靈

6・辛德勒（Anton Felix Schindler）一七九五年生於摩拉維亞（Moravia），一八一三年前往維也納學習法律，任職於法律事務所；他也是位出色的小提琴手，因參與演出，在一八一四年認識了貝多芬。貝多芬死後留下的許多遺物都歸他所有，包含近四百本的談話冊。辛德勒在一八四〇年出版貝多芬的傳記，但研究貝多芬的著名學者塞耶卻認為，他所提供的資料並不可靠。

7・廣義而言，和聲學（Harmony）是研究在同一時間演奏的不同音之間的效果關係；對位法（Counterpoint）則是研究如何使兩條或更多條相互獨立的旋律同時發聲、而彼此融洽的編曲技術。

摘自一頁描述掛留四和弦（Fourths in Suspensions）的筆記——可能是為魯道夫大公的課程而寫。

18

請繼續，殿下，當您彈琴時，簡要地記下偶然迸發的想法。也因此，在鋼琴旁擺張小桌子有其必要，如此不僅能強化想像力，也能及時攫住縹渺無邊的點子。在沒有鋼琴的情況下作曲也是必要功課，像從一組簡單的和弦開始，加入一些和聲，再用對位法使之成型，做進一步變化……這會讓您感覺自己就身在藝術之中，一份極致喜悅。

——

一八二三年七月一日，致學生魯道夫大公。

魯道夫大公是奧匈帝國皇帝最小的弟弟，曾向貝多芬學習鋼琴和作曲。貝多芬首次出版

作品時，他年僅七歲，卻顯露出良好的音樂天賦。而他不僅是貝多芬的學生，同時也是知音及贊助者，貝多芬曾數次作曲提獻給他，兩人可謂忘年之交。

19

總是把閃過腦中的樂思寫下，無論其優劣，此舉是從小就緊跟著我的壞習慣，往往對我有負面影響。

——一八一五年七月二十三日，致魯道夫大公；貝多芬請對方諒解自己不得空閒，原因是他得專心「記下飄忽而過的音樂靈感」。

20

不把協奏曲的鋼琴部分寫進總譜，這一直是我的習慣；但我剛寫好了，為了加速處理，您會收到我有欠工整的手寫稿。

—— 一八〇一年四月二十二日，致萊比錫的出版商霍夫邁斯特（Hofmeister）；這裡提到的作品為貝多芬《第二號鋼琴協奏曲》（Op. 19）。

為了完成該作品，貝多芬可謂經過重重挑戰，不但工作的時間相當緊湊，而且在排演時鋼琴也出現問題，不過他終究克服困難完成首演。此次演出之後，《維也納報》（Wiener Zeitung）稱貝多芬「已得到大眾由衷地認同」。

21

寫信這件事，如你所知，始終不是我的強項；有些好友已經好幾年沒收過我的隻字片語。我活在自己的音符（創作）裡，一首曲子還未完成，另一首又已經開始。現在我工作時，總是同時進行三首、甚至四首曲子。

——

維也納，一八〇〇年六月二十九日，致波昂的韋格勒。

這段文字可以看出，貝多芬習慣「同時進行一項以上的創作」，如此便能把握每個一閃而過的靈感，將它們分別譜成樂曲，也讓自己沉浸在音樂創作的世界。

22

我從未毫無間斷地寫出一部作品。我一向同時寫好幾首，先作這首，接著再

換改另一首。

──

一八一六年六月一日，致卡爾・馮・柏斯（Karl von Bursy）醫生；對方向貝多芬詢問一部歌劇的消息，貝多芬雖然收到劇本，但最後沒有著手寫曲。

23

它徹底想透。

我必須養成習慣，一旦它在我腦中與所有聲音同時出現，就得一鼓作氣地將

──

摘自一八一〇年的筆記本，裡頭還寫了對《艾格蒙》以及《第七號鋼琴三重奏》（Op. 97）的研究。

將想法想下來之前，我通常會醞釀一段時間，這時間通常很長；而我的記憶力如此忠實，甚至是幾年前曾想過的某個主題，我也確信自己不會忘記。我會大作修改或棄之不用，而一再嘗試到自己滿意為止。但在這之後，我的腦中會開始蔓延出各種發展，而且只要確知自己所求為何，那創作的最初構想就不會背離，而在我眼前萌發、茁壯；那構想就像個演員挺立在我腦海中，我能看見、聽見它的規模和面向。對我而言，剩下的工作就只是將它寫下。這我在閒暇時能迅速完成，不過有時我會同步譜寫其他作品，但兩者絕不會相互混淆。

＿＿＿

你會問我，我的靈感從何而來。我很難確切地告訴你；它們不請自來，直接或是迂迴——我伸手就能將之攫獲——它就在空氣中．；樹林間．；在漫步之時．；在暗夜的寂靜裡．；在黎明；它們受情感觸動，幻化為詩人筆下的文字，之於我，則有如咆嘯及風暴，直到我將它們化作音符為止。

對年輕音樂家友人路易斯・施洛瑟（Louis Schlösser）說的一段話。

25

整體而言，不同聲部之間的嚴密關係往往阻礙了發展。

——一八一二年秋天，日記。

26

對這類事情我很少表示意見，但依然樂於接受您美好作品的貢獻。不過，您

質問我「擅自扮演評論家」的同時，其實也忽略了我也得受他人評論啊！我相信伏爾泰所言，「幾處蠅叮傷不了駿馬」。在這方面，我懇請您照我的話做。為了不偷偷摸摸地解決您的問題，我就一如既往地直說了，建議您將來著手作品中的角色時，務必留心不同聲部的獨特性。

——

維也納，一八二六年五月十日；此信收件人不詳，但從貝多芬的表達方式，能明顯看出對方是貴族身分。

27

你的變奏曲展現了天賦，但我得點出你擅改了主題的毛病。為什麼呢？因為人所鍾愛的不得被任意奪去——而且當你這麼做，也等於是在變奏尚未進行之前，就先做出了變化。

巴登，一八〇四年七月六日，致一位音樂老師威登拜恩（Wiedebein）。

28

影響整體的調性。

我不習慣改寫自己的曲子。我從不這麼做，因為我深信，每個細微變化都會

—— 一八一三年二月十九日，致出版商喬治・湯姆森；對方要貝多芬修改幾首準備出版的曲子。

29

創作者不該驕傲到拒絕偶爾改善自己的作品。

——

一八〇九年三月四日，致拜特科夫與哈特爾出版社[8]；貝多芬在信中表示，希望修改《命運交響曲》（Op. 67）與《田園交響曲》中的幾處。

8．拜特科夫與哈特爾（Breitkopf & Härtel）出版社在一七一九年創立於萊比錫，是今日世界上歷史最悠久的音樂出版社，曾與超過一千位作曲家合作，包括貝多芬、海頓、蕭邦、李斯特等人。

30

把鋼琴曲改編為弦樂（弦樂器在各方面都有天壤之別）的造作歪風，應當要畫下句點。我堅信，莫札特的作品唯有他自己才能改編，海頓亦然；我雖無意把自己和這些偉大音樂家相提並論，但我堅持我的鋼琴奏鳴曲也是如此。不僅所有樂段都需要刪減及改變，也必須加以補充；如此一來，等於有塊難以攻克的磐石，唯有創作者本人或具備同等技巧和創造力的人才有辦法跨越。我只改過一首奏鳴曲，將它改編成弦樂五重奏，而且我相信，在我之後無人能輕易做到。

——

一八〇九年七月十三日，貝多芬發表數首作品時的宣言。

31

要不是我的所得寥寥可數，我還真寫不出這些浩大的交響樂與聖樂，或至少還有一些二四重奏。

——

一八二二年十二月二十日，致萊比錫出版商彼得斯（Peters）；奧地利貨幣貶值後，貝多芬的收入便從四千弗羅林金幣驟減為八白。

V

談音樂演奏
On Performing Music

要理解貝多芬對演奏的觀點，得先從貝多芬自己的演奏方式開始。

他最好的學生里斯曾說：「他演奏自己的作品時相當反覆無常，但他會嚴格遵守節拍，在很少的情況下他會稍稍加快速度。但偶爾他也會在漸強處放慢，製造出華美而驚人的效果……他一會兒在右手，忽地換到左手，彈出無人能出其右的奇特情感。」而他的即興演奏幾乎受同代的音樂家一致讚賞，里斯形容：「那是最超乎尋常的聆聽體驗。那些富饒自呈的構思，那些隨手拈來的即興曲，變幻莫測、刁鑽靈活的手法，根本像是取之不盡用之不竭。」

但就技巧而言，他的演奏似乎並不完美；他的學生徹爾尼（Czerny）對此提到：「雖然他的即興演奏非比尋常，但按譜彈奏卻不盡成功，這是因為，既然他從未花時間或耐著性子練琴，那麼要彈得好，也就取決於運氣與心情；而且他的演奏法也好、作曲方式也罷，都超前了他的時代，所以當今虛乏而有缺陷的鋼琴結構撐不起他氣勢磅礡的風格。」徹爾尼對當時鋼琴結構的見解，恰好解釋了貝多芬對鋼琴奏鳴曲的看法——他

是為聲音洪亮的鋼琴－也就是現代鋼琴而譜曲的。徹爾尼接著分析貝多芬的演奏方式：「舉凡是飛快的音階段落、顫音、跳進等，沒人彈得過他。他演奏時的姿態始終祥和，但有威嚴，除了因為耳疾所以身體得稍稍前傾，其他動作毫不做作。他的手指不長，但強而有力⋯⋯教學時他非常強調手指正確的擺放位置。他自己幾乎彈不到十度音；他很常使用踏板，比他自己譜上指示的更為頻繁。」

關於貝多芬演奏的場景，徹爾尼記述了如下這段故事。一八〇五年的宮廷裡，從巴黎來到維也納的知名音樂家普萊耶爾（Pleyel），剛為洛伯科維茨親王（Prince Lobkowitz）演奏完他最新的四重奏作品；親王隨後接見了貝多芬，要他也彈點什麼。「一如往常，他先是沒完沒了地求饒，但終究還是被女士們硬拖到鋼琴邊就範。貝多芬一氣之下，硬把普萊耶爾仍攤在譜架上的四重奏的第二部小提琴部份撕下來，扔到琴架上，開始即興彈奏。我們從沒聽過比那一晚更讓人拍案叫絕、更獨特、更華麗的臨場演出。不只如此，整場即興演奏裡突然竄出一串中頻音，像一條悠悠絲線、或一段固定旋律

（Cantus Firmus），乍聽似是微弱而無意義的音符，卻是他從那剛撕下的譜上隨機捉出的線索；貝多芬以此打造出最大膽、撼人的旋律與和聲，展露出精采絕倫的名家風範。最後，老普萊耶爾只能以親吻貝多芬雙手的方式表達他的激賞。即興演出一結束，貝多芬便爆出高亢滿足的大笑。」

而關於貝多芬的指揮方式，音樂家塞弗里德（Ignaz von Seyfried）形容：「把這位大師當作學習指揮的榜樣，恐怕不太明智；所有樂團都得留意，以免被導入歧途，因為他在台上不得不緊盯樂譜，不斷靠複雜手勢引出他預期的效果。他會突然給出非常強的指示，即使那根本不是個重音；漸強時他又變得張牙舞爪，到了極弱，他整個人幾乎就要縮到譜架下。漸強弱時他則會越蹲越低，好像立刻要跳起來；一旦走入極強，他更像承受了巨大壓力般踮起腳尖，而且猛揮雙臂，彷彿下一刻就要展翅高飛。他渾身充滿動態，沒有一處閒置。至於樂段該具備的表情、細微差異、明暗的布置、還有彈性速度（Rubato）等問題，他都非常到位，而且非常樂意與樂手討論，不見一絲慍怒。」

1

眾所皆知的是，最偉大的鋼琴家往往也是偉大的作曲家；但他們如何演奏？

不像當今的鋼琴家，總是恣意讓指尖飛騰在鍵盤上，彈出自己的樂段——衝，衝，衝——這算什麼？什麼都不是。真正的鋼琴名家彈奏的，往往是一種均質的樂音，實際的存在。；即便是改編，聽來也像是經過深思熟慮。這才堪稱鋼琴演奏，其餘的什麼都不是！

——

一八一四年十月，與波西米亞作曲家托馬塞克（Tomaschek）的一段對話。

2

坦白說，我不是「華麗的快板」（Allegro di bravura）一類風格的愛好者，因為那不

過是炫技。

——一八二三年七月十六日，致倫敦的里斯。

3

偉大的鋼琴家所具備的，無非技巧與情感。

——一八一七年秋天，致貝多芬非常尊敬的鋼琴家瑪麗・帕哈拉（Marie Pachler）。

4

這些紳士們的理智與情感通常都隨著他們靈活的指尖消失了。

—— 據辛德勒記述，貝多芬談及鋼琴家時曾說的一段話。

5

習慣可能會折損天賦的光芒。

—— 一八二二年，致學生魯道夫大公，告誡他可別對音樂過度狂熱。

6

你得彈上很長一段時間，才能分辨自己究竟是不是塊演奏家的料。

——一八〇八年七月，據音樂家羅斯特（Rust）記述，貝多芬對某位獻奏的年輕男子說的一段話。

7

若想上得了台面，必得先有真材實料。

——一八一二年八月十五日，致貝蒂娜・馮・阿尼姆。

8

這些鋼琴演奏家各有各的小圈子，供他們在圈子裡相互吹捧取暖——這就是藝術的末日！

——一八一四年十月，與托馬塞克對話。

9

我們德意志人沒有多少訓練有素的演唱家能勝任蕾歐諾拉一角。他們太過冰冷、麻木．；反觀義大利人的歌唱或動作，可都是用身體及靈魂演出。

——一八二四年在巴登，致管風琴家弗懷登堡（Freudenberg）；蕾歐諾拉（Leonore）是《費黛里

奧》的女主角，她因丈夫受陷害，遂化名「費黛里奧」、並女扮男裝進入監獄，尋找丈夫下落。

10

演奏家的技藝若是平分秋色，那我會將管風琴家置於諸家首位。我小時候也常彈奏管風琴，可惜我的神經承受不起這雄偉樂器的威力。

——巴登，致弗懷登堡。

11

我從不寫嘈雜的音樂。我的作品若要演奏，需要一支有六十位出色演奏家的管弦樂團。我深信唯有如此規模，才能在演出時迅速呈現層次的變化。

——據辛德勒記述。

12

安魂曲應該是種靜肅的音樂——它不需要審判的號角；逝者的記憶完全不需塵囂攪和。

——據小提琴家霍爾茲（Holz）記述。按同出處，貝多芬還認為凱魯畢尼的《安魂曲》（Requiem）

比其他人所作的更為出色。

13

根本就用不著節拍器！有音感的人不需要，而沒有的人就算用了也無濟於事——他終究會隨著管弦樂團一起行進。

——

據辛德勒記述。後來有人發現，貝多芬交給出版商與倫敦愛樂協會（即今英國皇家愛樂）的樂譜上，有著不同的速度標示。

14

就像速讀時，你會因為熟悉語言而自動忽略大量的誤印。

——

致韋格勒；韋格勒非常佩服貝多芬飛快的視奏，因為一般人在那種速度下，根本無法確實讀到每一個音符。

15

詩人以某種連貫的韻律寫下獨白或對話，但演說家為了確保講詞能受人理解，必須在詩人不能以標點指示之處，適時地停頓或中斷。同樣的表達方法也能應用於音樂上，並且根據表演的人數調整。

——

16

有關他跟你學琴一事，一旦他學會正確的彈奏指法、拍子準確、而且彈出的音符沒有太大錯誤，便開始將他的注意力導引到音樂詮釋上。當他走到這一步，別為了某些小錯打斷他，待整曲結束後再行指正即可。雖然我自己沒受過多少指導，但我一直遵循著這個能快速培訓出音樂家的作法。畢竟音樂詮釋正是藝術最首要的目的之一。

——

給為貝多芬侄子上鋼琴課的音樂家徹爾尼 (Czerny)。

17

雙手永遠置於鍵盤上，以免手指抬到不必要的高度。唯有如此才能彈奏出歌詠般的曲調。

——

據辛德勒記述，貝多芬談及鋼琴教學時的一段話。貝多芬討厭斷奏式的彈法，稱它是「十指亂舞」以及「把雙手拋入空中」。

VI

談自己的作品
On His Own Works

1

我連個朋友都沒有；我必須孤獨地活著。但我深知，無人比上帝更貼近我的藝術；我毫無畏懼地與祂為伍，我始終信服祂，也了解祂，而且我無須擔憂我的音樂——因它不會遭逢邪惡的命運。能領略我音樂的人，必能從他人難以掙脫的悲慘中獲得超然自由。

── 據貝蒂娜・馮・阿尼姆記述。

2

這些變奏會有些難彈，尤其是尾奏的顫音；但別讓它嚇倒你。如此安排你可儘管略過其他音符，只需負責彈出那段顫音，因為小提琴分部也有那些音。若不

是注意到在維也納有個人會趁我即興演出後，把我當晚的變奏抄記下來，隔天還據為己有地到處吹噓，我也不會寫下這類作品。這些不用多久就會出版，而我已經能預見結果。我另一個目的，是想讓當地的鋼琴家們顏面掃地。他們當中有很多是我不共戴天的敵人，所以我想用這種方式報仇；我知道這些變奏曲會呈現世人眼前，他們也會因此出盡洋相。

——

維也納，一七九三年十一月二日，致伊莉諾・馮・布羅伊寧，這組《F大調十二段變奏曲》（12 Variations on 'Se vuol ballare, WoO 40）便是獻給她。

貝多芬在信中指責的人，是鋼琴、作曲家約瑟夫・格里尼克（Joseph Gelinek），以鋼琴變奏曲聞名。他在維也納被譽為鋼琴大師，也從事音樂教學，而他的即興演奏也受到莫札特讚譽。貝多芬與他的首次會面是在一個晚會上，兩人被要求進行一場鋼琴比賽。事後格里尼克說：「我從來沒聽過有人可以彈成這樣！他可以即興彈奏我給他的一段主題，而且我甚至沒聽過莫札特能做到……他能克服困難，用鋼琴引出效果，到達一種我們望塵莫及的境界。」

3

我以前寫奏鳴曲時，比現在還容易詩興大作，所以這些提示都是多餘的。當時，所有人對《D大調奏鳴曲》(Op. 10) 第三樂章最緩板 (Largo) 當中勾勒的憂鬱心靈狀態，以及不同階段的愁緒明暗交疊的細微變化，都能輕易地感同身受，因此無需透過題名去強化解讀。與另一首奏鳴曲 (Op. 14) 相比，所有人也能看出當中互相較勁的兩種原則，或像聆聽你來我往般對話者的兩個人，因為它就是如此直白明顯。

——

據辛德勒記述；貝多芬於一八二三年被問及「為何不在奏鳴曲上附注題名、曲名以說明意境」時所做的回答。

4

這首奏鳴曲可是耳目一新啊，親愛的同胞！

──

一八〇一年一月，致萊比錫出版商霍夫邁斯特；對方以二十達克特金幣買下貝多芬一首奏鳴曲（Op. 22）。

5

眾人談個不停的是《升C小調鋼琴奏鳴曲》（Op. 27, No. 2）；但老實說，我寫過更好的作品。《升F大調鋼琴奏鳴曲》（Op. 78）又是另外的境界了！

──

對徹爾尼說的一段話。

信中所提及的《升C小調鋼琴奏鳴曲》正是著名的《月光奏鳴曲》(Moonlight Sonata)，但該曲名並非貝多芬本意，而是來自評論家萊爾斯塔勃——他把第一樂章描述得有如一只在月色朦朧夜裡於琉森湖 (Lucerne) 上蕩漾的小船；此外，由於貝多芬習慣在涼亭裡作曲，所以維也納也給了這首曲子《涼亭奏鳴曲》(Arbor Sonata) 的別名。這首名作的題名正如它的夢幻旋律，給足了聽眾想像空間。

6

我所能提供給同胞的，就是一首由小提琴、中提琴、大提琴、低音提琴、單簧管、角號 (Cornetto)、低音管組成的七重奏，而且這七者缺一不可。既然它們作為不可或缺的助奏降臨此世，我也因此無法寫出任何無必要之作品。

——

一八〇〇年十二月十五日，致萊比錫出版商霍夫邁斯特。

7

我對自己創作至今的作品全不滿意。從今天開始，我將踏上新的旅程。

——

據徹爾尼的自傳記述；至於貝多芬是何時說這句話，徹爾尼寫道：「大概是在一八○三年，貝多芬那時為小提琴家友人克倫佛茲 (Krumpholz) 寫了《D大調鋼琴奏鳴曲》 (Op. 28)。不久後又有其他奏鳴曲誕生，從這裡便能看出他的決心。」

8

讀讀莎士比亞的《暴風雨》 (*The Tempest*)。

——

據辛德勒記述。當辛德勒詢問貝多芬《D小調鋼琴奏鳴曲》 (Op. 31, No. 2) 的創作動機時，

貝多芬只給了這句捉摸不透的答案；這也是該作品又被稱為《暴風雨奏鳴曲》的原因。

許多人想藉由莎士比亞的《暴風雨》找出貝多芬情感世界的蛛絲馬跡，或者解讀這奇特的關聯，不過仍一頭霧水——也許不該用文學來臆測音樂家的創作想法。

9

「Sinfonia Pastorella—田園交響曲」。只要對鄉村生活有共鳴的人，無需太多提示就能明白作曲家的心聲。即便缺少比音畫在情感上更豐富的整體描述，依然容易解讀樂曲。

——

在《田園交響曲》樂稿上的一段注解；《田園交響曲》是貝多芬從大自然獲取靈感之結晶，也是少數他親自題名的作品，且各樂章皆有小標題，為標題音樂 9 開創了先河。

貝多芬也在樂稿上寫了其他筆記：「應讓聽眾感覺身歷其境。」

「不僅是敘述情景，而是表達出情感，緬懷鄉村生活帶來的甜蜜滋味或箇中愉悅。」

「交響曲特徵，即田園生活的回憶。」

最後當這份作品交到出版商手中，貝多芬還在標題後加了一句經典不衰的説明：「《田園交響曲》：情感表達應優於畫面描繪。」

10

我的《費黛里奧》未能被大眾理解，但我知道世人對它依然讚譽有加；另一方面，雖然我清楚《費黛里奧》的價值，卻也明白自己的強項還是在交響曲。只要腦中有旋律作響，我彷彿聽見全體管弦樂團的演奏；我能統領樂手發揮。可一旦寫的是歌劇，我必須不斷自問：「這能唱出來嗎？」

——

一八二三或二四年對友人葛利辛格（Griesinger）説的一段話。

命運敲擊大門！

11

——

據辛德勒記述，貝多芬以這句話解釋了《命運交響曲》的開場。

12

這首鋼琴奏鳴曲或許是最卓越的，但也將是我為鋼琴所寫的最後一首。鋼琴

9．廣義而言，標題音樂（Program Music）為作曲家受音樂之外的事物啟發、刺激創作而成，並以標題、描述等方式來說明其意義；在貝多芬所處的音樂古典時期，這種方式被刻意避免。

一直是、也永遠會是不夠完美的樂器。今後我將以優秀的導師韓德爾為榜樣，每年只寫一部神劇及一部某種管樂器或弦樂器的協奏曲，前提是我能寫完第十號交響曲與安魂曲的話。

——

據霍爾茲記述。韓德爾（Handel）是巴洛克時期最偉大的作曲家之一，曾在三十年內創作了四十餘首歌劇；信中所提及的幾首鋼琴奏鳴曲，是貝多芬的三十至三十二號鋼琴奏鳴曲（Op. 109-111），皆於一八二二年所作。

13

天曉得為何我的鋼琴曲總給我留下糟糕透頂的印象，尤其是有人把它彈得很差勁時。

——

一八〇四年六月二日，寫在《費黛里奧》樂稿中的一段筆記。

14

我的作品過去從沒對我產生過這種效果；即便現在，只要一想起這首曲子，我就熱淚盈眶。

——

據霍爾茲記述。這裡指的是《降 B 大調弦樂四重奏》(Op. 130)，貝多芬認定它是自己四重奏作品中最上乘也最得意的代表作；而當他獨處且不受打擾時，最喜歡彈的則是《D大調鋼琴奏鳴曲》(Op. 28)裡的行板 (Andante)。

15

我沒辦法寫我最想寫的東西，但為了錢，我得這麼做。這也不是說我只是為了錢而寫。等這階段過去，我希望至少能為我心目中最崇高、同時也是最好的藝術作品譜曲，那就是《浮士德》。

——

摘自一八二三年的談話冊，貝多芬給音樂教師布勒 (Buhler) 的回應；布勒正詢問貝多芬有關他受波士頓的「韓德爾與海頓協會」[10] 委託所寫的神劇。

16

《浮士德》啊！那會是個大工程！說不定會成就出一些新意！但目前我手邊還有其他三件大型作品要完成。多半已有雛型了，就在我的腦中。我得先擺脫它

們——兩部性質彼此迥異、而且有別於過往之作的交響曲，還有一部神劇。這會

花上好一段時間，你知道，畢竟我已有好一陣子難得坐下來譜曲。我坐下來、然

後思考，想著早已在我腦中的事物，但它還是沒出現在紙上。我害怕為這些大型

作品起頭。而我若是栽進工作，它便一路向前了。

——

一八二二年夏天在巴登，致劇作家羅利茨 (Rochlitz)。

信中提到的神劇始終沒完成，貝多芬將之題名為《十字架的勝利》(The Victory of the

Cross)；而兩首交響曲分別是《D小調第九交響曲》(Op. 125) 與《第十交響曲》——貝

多芬希望融入古典與現代的人生觀的這兩部作品，前者於一八二四年完成，後者則未完

成，只留下數份分散的草稿。

不過早在第九號完成前，貝多芬就已有《第十交響曲》的構思，他在一八一八年的手稿

10．韓德爾與海頓協會 (Handel and Haydn Society) 是一八一五年成立於波士頓的管弦樂團，今日為美國最歷史悠久的樂團之一，並持續在各地演出。

上寫道：「慢板（Adagio）描寫古希臘神話或聖歌；而快板（Allegro）描寫酒神的盛宴。」

辛德勒對此則有記述：「貝多芬在生命最後幾週，不斷提及《第十交響曲》的計畫。這部大作在他的想像裡儼然是個龐然巨物，而相較之下，他的其他交響曲不過是幾首小品。」

VII

談藝術與藝術家
On Art and Artists

1

人類多麼急切想從窮困的藝術家身上抽走他與生俱來的東西；而曾款待人類以仙饌的宙斯，也將無影無蹤。

——一八一四年夏天，致友人高卡 (Kauka) ；他曾是貝多芬打訴訟官司時的代表律師。

2

我欣賞直率和正直，也相信藝術家不該被輕視；不過，可嘆哪！藝術家外在聲名雖響亮，也未必總有榮幸成為朱比特 (Jupita) 在奧林帕斯山上的座上賓。更遺憾的是，庸俗人性還常粗暴地把他從純粹的天界拉下凡間。

——

致萊比錫音樂出版商彼得斯，當時正討論到出版貝多芬完整作品集的事宜。

3

真正的藝術家絕不傲慢；他因明白藝術的無垠無涯而悶悶不樂，他因意識到目標之遙遠而為之黯然，他固然受人景仰，卻因自己還未能觸及如遠方太陽般閃耀的天才而獨自神傷。

——

特普利采，七月十七日，給一個十歲大的仰慕者。

4

您很清楚，持續精進自我的藝術家幾年下來會歷經何等錘鍊。他在藝術上越是精湛，對自己的舊作就越是不滿。

——

維也納，一八〇〇年八月四日，致詩人馬提森 (Mathisson)。貝多芬在這封信中，提到創作《阿黛萊伊德》(Adelaide, Op. 46) 的一些想法，並向對方表示尊敬之意；該作品原為馬提森的一首詩作，貝多芬在一七九五年完成它的譜曲。信中也寫道：「我最熱烈的願望，就是希望您不會排斥我為美妙的《阿黛萊伊德》所作的曲。」

5

那些作曲家就是在作品中結合自然與藝術的典範。

巴登，一八二四年，致管風琴家弗懷登堡。

6

我們今日愛戴的作曲家和讚頌的作品，百年後又將被如何評價？世上萬事萬物幾乎無不受時光流變影響，更可嘆的，是在物換星移後，唯獨美好及真實之作，能像巨岩般歷久不崩，再無哪雙下流的手膽敢將之玷汙。且讓所有人行端坐正，盡其所能朝永遠無法實現的目標邁進，揮灑偉大造物主賜予的天賦，至死方休。

永不停止學習，因為「生命短暫，但藝術長存」！

——摘自魯道夫大公的教材本。

7

知名的藝術家總是在困境中發憤工作——所以第一批作品往往是最傑出的，雖然那恐怕是他們從黑暗地底挖掘出的。

——談話冊。

8

音樂家也是詩人；他也感覺得到自己被獨特的雙眼帶進更幻妙的世界，更偉大的靈魂在這個境地裡捉弄他，賦予他艱鉅的挑戰。

——一八一二年八月十五日，致貝蒂娜·馮·阿尼姆。

9

我向歌德表達過我的看法——關於掌聲對我們這樣的人有何影響，以及我們多麼希望我輩之人能理解我們！抒發情感只適合女性，音樂應當在男人靈魂深處撞擊出火花。

——

一八一〇年八月十五日，致貝蒂娜·馮·阿尼姆。

10

大多數人會被尋常美好所感動，但他們並不具藝術家本質；藝術家激情熱切，

——

但不會悲歎垂淚。

一八一〇年五月二十八日，據貝蒂娜・馮・阿尼姆記述。

11

「L'art unit tout le monde ——藝術團結所有人」——但真正的藝術家又有幾人！

——

巴黎，一八二三年三月十五日，致凱魯畢尼。

貝多芬在該信表示，希望凱魯畢尼能為他的《D大調莊嚴彌撒曲》(Solemn Mass in D, Op. 123) 向路易十八爭取機會，他也寫道：「我認為您的作品優於當今任何歌劇。」然而凱魯畢尼卻稱自己沒收過這封信。

12

唯有藝術家或胸懷自由的學士，能自得其樂。

——據卡爾・馮・柏斯記述，一八一六年貝多芬說的一段話。

13

這世界上該有座唯一的大藝術館，藝術家在此只須交出自己的作品，然後得到他要的東西。事實上，任何人都得是一半的商人。

——一八〇一年一月，給萊比錫的霍夫邁斯特；貝多芬向對方抱怨自己的四首作品只值七十金幣。

VIII

評論家貝多芬
Beethoven as Critic

一位藝術家對其他同儕的評論往往令人存疑。這種論斷經常流於片面，也或許懷有偏見，更可能只是一時的口舌之快——尤其當評論的對象有別於自身的藝術領域。

因此，看貝多芬對其他作曲家的評論，我們必須保持耳目清明；不過他對其他人的形容仍有不少地方會令人產生共鳴，例如他對義大利作曲家羅西尼的抨擊；貝多芬極度憎惡他、以及他風格輕快嫵媚的作品，認為這類作品改變了維也納人的品味。

另外，我們也能在文字中看見貝多芬對藝術的嚴正態度。貝多芬對當代其他領域的人物（如詩人、作家、甚至是政治領袖）的看法，也相當有意思，且風格獨具。普遍來說，他對當時的藝術家評價仍算公允。

1

別摘下韓德爾、海頓與莫札特頭上的桂冠；他們當之無愧——而我還不夠格。

——特普利采，一八一二年七月十七日，給年輕的仰慕者愛蜜莉·M，她自製了作品集送給貝多芬。

2

除了如「榮耀頌」（*Gloria*）等類似文本外，純正的聖樂應該僅以人聲呈現。因此，我偏好帕勒斯替納；但在缺乏他的天賦與宗教觀的情況下，模仿他無疑是愚蠢之舉；這會非常困難，就算無不可能，現在的聲樂家也很難穩定、純粹地詮釋他的長音。

一八二四年，致弗懷登堡；帕勒斯替納（Palestrina）是文藝復興後期的義大利作曲家，具有相當高的聖樂造詣，被譽為「音樂之王」。

3

韓德爾是所有大師都無法企及的大師。向他學習如何只用簡單的手法，就能達到恢弘的效果吧。

——

據維也納音樂家塞弗里德記述，貝多芬在一八二七年二月說的一段話；那時他已臥病在床，與友人談到韓德爾時卻打起了精神：「韓德爾是作曲家中最了不起也最有能力的；到現在我仍能從他身上學到東西。把那些樂譜帶來給我！」

4

韓德爾是史上最優秀的作曲家。我要在他墓前脫帽，下跪致敬。

——

一八二三年秋天，致倫敦的豎琴製造商史坦普（Stumpf），貝多芬臨終前幾天，史坦普把韓德爾的四十卷作品送到病榻前，使之喜出望外。

5

蒼天在上啊，不容許我寫下對這崇高偉人的嘲弄。

——

一八二五年的談話冊，指的是一則對韓德爾的批評。

6

你即將出版塞巴斯蒂安・巴哈作品一事，讓我內心備感舒暢，我的心因為能親近和聲之父那偉大、崇高的藝術，雀躍不已。盼能早日見到成果。

——一八○一年一月，給萊比錫的霍夫邁斯特。

塞巴斯蒂安・巴哈 (Sebastian Bach) 是今日音樂史上最重要的作曲家之一，作品集成巴洛克音樂的精華——雖然受莫札特、貝多芬等偉大音樂家的推崇，但事實上他逝世後的幾十年間，僅被視為一位管風琴演奏家，其作品多被當成練習曲，也從沒公開演出。

7

愛馬努埃爾・巴哈的鍵盤作品我只有少數幾首，但這些不僅為真正的藝術家

帶來喜悅，也是很好的學習教材；能為真正的藝術愛好者彈奏我從沒見過、或鮮少見到的作品，對我也是一大樂事。

———

一八○九年七月二十六日，致萊比錫的哈特爾；貝多芬欲訂購海頓、莫札特與兩位巴哈的所有樂譜。愛馬努埃爾‧巴哈 (Emanuel Bach) 為塞巴斯蒂安‧巴哈之子，在十八世紀下半的德意志享有盛名。

8

親愛的胡梅爾，你看啊，海頓的誕生地。這是我今天得到的禮物，給了我莫大榮幸。一間尋常農舍竟誕生出一介偉人！

———

奧地利，一八二七年，貝多芬臨終前對音樂家友人胡梅爾 (Hummel) 說的一段話：「交響

樂之父」海頓出身貧窮的車匠家庭，出生在奧地利邊境的一座小村莊羅勞（Rohrau）。

9

我一直認為自己最為崇拜莫札特，而這崇拜之情將至死方休。

——

一八二六年二月六日，致音樂家馬克西米里安・史達德勒（Maximilian Stadler）；對方送來自己對莫札特《安魂曲》的隨筆。

一七八七年春天，十七歲的貝多芬曾向莫札特求教，但兩個月後因為貝多芬母親的病而中斷；據說莫札特提到貝多芬時，說了這句預言般的話：「注意他。總有一天，他會成為世人談論的主角！」

克拉邁呀克拉邁！我們永遠也寫不出此等作品！

——

維也納奧花園（Augarten）；在莫札特鋼琴協奏曲的演奏會後，貝多芬對同行的音樂家友人克拉邁（Cramer）說的一句話。

《魔笛》永遠會是莫札特最偉大的傑作，因為他在當中首次證明自己是位卓越的德意志音樂家。《唐・喬望尼》依然全是義大利風格；再說，我們神聖的藝術不應自甘墮落到以搬弄是非為主題。

——

據塞弗里德記述；貝多芬對於莫札特似乎存有一種獨特的仰慕之心，據塞耶記述，當有人問他最喜歡莫札特的哪部歌劇，貝多芬答道：「魔笛。」接著突然握緊拳頭並兩眼往上一翻高呼：「喔，莫札特！」

12

再多的讚美凱魯畢尼都擔當得起——我最熱烈渴望的，莫過於他很快就能再寫出下一部歌劇；同代人中，我最敬重的就是他。

——

一八二三年五月六日，致作曲家路易斯・施萊瑟 (Louis Schlösser)。

13

所有在世作曲家當中，凱魯畢尼最值得敬重。我完全認同他《安魂曲》的創作概念；若要我親自寫一首，我必然也會注意許多地方。

——據塞弗里德記述。

14

學習克萊門蒂的人也會同時效法莫札特及其他偉大音樂家。反之，卻不是必然。

——據辛德勒記述。克萊門蒂 (Clementi) 是義大利音樂家，一七八一年曾在約瑟夫二世 (Joseph

㈢ 面前與莫札特切磋琴藝，雙方平分秋色。

史邦提尼有很多優點，他非常了解戲劇效果與雄壯的背景音樂。

——

施波爾用了太多不合諧音；他音樂的美妙之處，卻因半音進行的旋律而失色不少。

15

——

他的名字不應叫「Bach─巴哈」（有「小溪」之意）而應叫「海洋」，因為他無邊無際的和聲與音調組合。巴哈是所有管風琴家的理想典範。

——

巴登，一八二四年，致弗懷登堡。史邦提尼（Spontini）是精於歌劇的義大利作曲家；施波

爾（Spohr）是德意志小提琴及作曲家，創作了大量的小提琴協奏曲。

16

我從沒想過這個矮小、溫和的男人竟有這般能耐。韋伯現在可得認真寫歌劇，一齣接著一齣，不要過度在意細節！黑獵人卡斯帕陰氣森森地逼近，無論魔鬼的魔爪伸向何處，我們都能感覺到。

——

巴登，一八二三年夏天，致羅利茨；卡斯帕（Kaspar）是韋伯歌劇代表作《魔彈射手》（Der Freischütz）中的反派角色。

17

你在這兒啊，這壞傢伙；魔鬼的朋友，願上帝保佑你！⋯⋯韋伯，你一直是個好人。

——一八二三年十月，貝多芬給韋伯的熱情問候。

18

《奧麗安特》是減七和弦的集大成——走這些後門！

——據辛德勒記述，談到韋伯的歌劇說的一段話。

確實，舒伯特作品中有神聖的火光！

——

據辛德勒記述，貝多芬對舒伯特 (Franz Schubert) 的《莪相之歌》(Songs of Ossian)、《年輕修女》(Die Junge Nonne)、《擔保人》(Die Bürgschaft)、《人類的極限》(Grenzen der Menschheit) 等作品的感言。

20

梅耶貝爾並不出色；在對的時間點，他卻沒勇氣奮力一擊。

——

一八一四年十月，與音樂家友人湯馬舒克 (Tomášek) 的一段談話；梅耶貝爾 (Meyerbeer) 是

猶太裔的德意志音樂家，今日被譽為十九世紀最成功的歌劇作曲家。

貝多芬在此談論的是在「戰爭交響曲」——《威靈頓的勝利》(Wellington's Victory)

一八一三首演時，負責大鼓的梅耶貝爾。

21

羅西尼是個才氣縱橫、而且作品也動聽的作曲者，他的音樂和輕浮、耽溺感官的時代精神相契合，而他的創作產量之豐，好似只需幾週便能完成德意志人得耗費數年才能完成的歌劇。

——

一八二四年，巴登，致弗懷登堡。羅西尼是一位多產的義大利作曲家，一生共創作了三十九部歌劇及其他室內樂、聖樂作品。

22

這俗不可耐的羅西尼，根本不值得任何藝術家尊敬！

——一八二五年，談話冊。

23

如果羅西尼以前的老師懂得給他一點皮肉教訓，他現在就會是個偉大作曲者。

——據辛德勒記述。貝多芬讀完羅西尼的歌劇《塞維利亞的理髮師》(Il barbiere di Siviglia) 的樂譜後，所作的一段評論。

波西米亞人是天生的音樂家；義大利人應以他們為榜樣。義大利人得拿什麼

當作自己最知名的音樂招牌？看哪，他們的偶像，羅西尼！如果命運女神沒賜他

這麼多天賦和討喜的旋律，他在校所學也不過是餵肥他肚腩的馬鈴薯而已。

——

摘自奧地利出版商哈斯林格（Haslinger）的音樂商店裡，其中一本談話冊；貝多芬經常造

訪那裡。

義大利歌劇三傑之一的羅西尼相當喜愛美食，也有自己的美食哲學。他曾在信中寫道：

「我不知道有什麼比吃更好的消遣，就是吃沒錯。食慾是為了滿足肚子，正如愛情是為

了滿足心靈。胃袋正如指揮家，統治著我們激情盛大的管弦樂團，讓一切開始運作。」

歌德替我解決了克洛普施托克。你問為何？而且覺得好笑？啊，因為我讀過克洛普施托克。多年來我散步時隨身都帶著他的作品。所以呢？好吧，我不是全讀得懂。他省略了太多，老是從遙遠之處起手，飄渺、深不見底，老是莊嚴的（Maestoso）！非常降 D 大調！不是嗎？但他依舊偉大出眾，能昇華靈魂。讀不懂時，我就用猜的。

——

一八二三年，致羅利茨。克洛普施托克 (Klopstock) 是一位德意志文學家，以史詩作品聞名。

26

至於我，我寧可把荷馬、克洛普施托克、席勒譜成樂曲。這或許難以成功，但這些不朽的詩人值得我這麼做。

——一八二四年一月，致維也納音樂協會（Wiener Musikverein）的董事會，討論貝多芬受「韓德爾與海頓協會」委託創作的神劇《十字架的勝利》。

27

歌德與席勒是我最愛的詩人，還有莪相與荷馬，可惜後者我只能讀譯本。

——一八〇九年八月八日，致拜特科夫與哈特爾出版社。莪相（Ossian）是傳說中的愛爾蘭吟

遊詩人，留下數部史詩作品。

28

誰能道盡對這位偉大詩人的感謝之情——吾國最珍貴的寶貝！

——一八一一年二月十日，致貝蒂娜·馮·阿尼姆：「偉大詩人」指的是歌德。

29

當妳致信歌德提及我時，請遍搜所有足以表達我對他崇敬與仰慕之情的詞彙。

我自己也會寫信給他，討論我已譜成曲的《艾格蒙》，此舉純粹是出於喜愛——

他那些令我愉快的詩歌。

—— 一八一一年二月十日，致貝蒂娜·馮·阿尼姆。

30

我願意為他而死，是的，為歌德捨身十次都可以。當我滿懷仰慕之情，就會想起我的《艾格蒙》。歌德不僅實踐生命，也鼓勵我們身體力行。也因此，他能泰然自若。沒人像他一樣安詳自在。

—— 一八二二年，致羅利茨；貝多芬正回憶起歌德的親切友善。《艾格蒙》是貝多芬為歌德一七八八年的同名戲劇所寫的作品。

31

歌德太陶醉於宮廷氛圍了，比作為詩人還樂在其中。理當被奉為國家最崇高導師的詩人，唯有在能忘卻宮廷的紙醉金迷時，才可能批判假藝術之名的各種胡言亂語。

——一八一二年八月九日，致萊比錫的哈特爾。

32

當像歌德與我這樣兩個人現身時，一定要讓那些王公貴族見識一下我們這種偉人。

——

一八一二年八月十五日，貝多芬描述與歌德一同出席皇宮時，自己有多麼神氣活現，而歌德又多麼謙卑以對。

33

自那個卡爾斯巴德的夏天起，我每日不讀書則已，一讀便是歌德。

——

對羅利茨說的一段話：卡爾斯巴德（Carlsbad）是波西米亞地區著名的溫泉城市，已有六百多年歷史。

34

歌德應該就此封筆，否則他將步上演唱家的後塵。但不論如何，他依然永遠會是德意志最重要的詩人。

——一八一八年，談話冊。

35

你能否將歌德的《色彩論》 (*Theory of Colors*) 借我幾週？那是本重要著作。他最後幾年的作品都很平淡。

——一八二〇年，談話冊。

36

到頭來，人都只為錢而寫。

——

據辛德勒記述，貝多芬臨終前說的一段話。

37

他不過也只是一介俗人！如今為了滿足個人的野心，竟然踐踏普世人權；他把自己看得比天還高，成了暴君！

——

據里斯記述，這是一八〇四年貝多芬聽聞拿破崙自行加冕稱帝的消息時，所說的一段話。

貝多芬敬佩法國大革命的理想，原先將作品題獻給拿破崙·波拿馬（Napoléon Bonaparte），但結果卻大失所望，他於是怒不可遏地撕下《英雄交響曲》（Sinfonia Eroica）原本寫上「波拿巴」的標題頁，撕成兩半扔在地上。之後貝多芬將標題改為「英雄交響曲，為紀念一位英雄人物」。

38

我相信，奧地利人只要有棕色啤酒與香腸在手，就不會起身反抗。

——一七九四年八月二日，致波昂的出版商友人。

39

你為何只獨賣音樂？為何不願聽從我之前的良心建議？放聰明點，找到你的賣點。與其寄望重達百頁的樂譜能在乾涸的雨堡 (Regensburger) 受青睞，不如順水推舟，讓這備受喜愛的藝術行業隨多瑙河款款流下，分大章節、小章節地演奏，搭配賣點便宜的啤酒，時不時佐以香腸、肉捲、蘿蔔、奶油與乳酪，並在招牌上寫上：「音樂啤酒屋」，歡迎又餓又渴的大眾入座。如此一來，你大可送往迎來，客人不分日夜上門，而你的辦公室也永遠不會門可羅雀。

——

出版商哈斯林格抱怨維也納人對音樂無動於衷後，貝多芬的回應。

IX

談教育
On Education

貝多芬所受的正規教育堪稱貧乏，他對教育的看法是根據他對姪子卡爾的教養經驗而來；即使在弟弟死前，貝多芬就已將自己視為卡爾的監護人，決心將姪子從他那不檢點的母親身旁解救出來。他一直認為自己就是個父親，也希望自己能被卡爾接受；事實上，雖然貝多芬得到監護權後禁止卡爾與母親見面，但卡爾卻不斷忤逆他，甚至有次貝多芬還找來警察。

貝多芬對卡爾的教育可說盡心盡力，安排許多學校；他不聽徹爾尼的建議，執意相信卡爾會成為音樂家，直到親耳聽見卡爾有意從軍——這讓他怒不可抑。一八二六年七月，在情緒最激烈的時刻，卡爾持槍自殺未遂，在被人發現後表示希望被帶回母親家中。也許這是貝多芬想成為父親最終的失敗證明。

貝多芬始終深信人應自由發展，但這看似又與他慣有的自律嚴謹相違背。不過，即使如此也撼動不了他對教育的神聖理想。

1

像國家一樣，每個人都該有適合自己的憲法。

——

一八一五年日記。

2

把美德傳授給你的孩子；光憑美德而非財富，就能帶來幸福——此話是出於我自身的經驗。依靠美德讓我挺過悲慘境遇；多虧有美德與藝術女神，我才沒走上自行了斷的絕路。

——

海利根施塔特（Heiligenstädter），一八〇二年十月六日。信上的收件人為胞弟卡爾（Carl）與

約翰（Johann），但這封信並沒有寄出，直到貝多芬死後才在他的房間內被發現；該信又被稱為「海利根施塔特遺書」（Heiligenstädter Testament）。

貝多芬在一七九六年逐漸喪失聽力，於是漸漸疏離人群；一八〇二年他聽從醫生的建議，搬到了維也納附近的小村海利根施塔特，並在那兒寫下這封信。

3

我知道世上沒有任何責任比撫育、教養孩子更為神聖。

——

一八二〇年一月七日，貝多芬向法院訴請獲得侄子卡爾（Karl）監護權時說的話。

本性的弱點正是天賦之所在；理性，作為嚮導，須設法引領它，減輕它的影響。

——一八一七年日記。

5

人應有尊敬他人的修養，畢竟孰能無過。

——一八一一年五月六日，致拜特科夫與哈特爾出版社；信中抱怨樂譜上出現些許印刷錯誤。

6

沒有什麼可比在對方深信你比他更睿智的情況下，更能有效地讓對方服從……若少了眼淚，父親無法讓孩子理解德性之美，老師也無法讓學生獲取學問與智慧；甚至連那讓公民流下眼淚的法律，也能力促他們爭取正義。

——一八一五年日記。

7

人唯有邁進青年時期，才會將求知精進的本分，以及對恩人和支持者的感激合而為一；我對我父母就是如此。

一八二五年五月十九日，給侄子卡爾。

8

你若不繼續發憤學習、力圖做個誠實的好人，便無法彰顯你已故父親的名聲。

——一八一六至一八年，給侄子。

9

務必讓自己品行端正；透過藝術與科學與最善良、高貴的人往來，如此你未來的職業必不會自外於你。

巴登，一八二五年七月十八日，給打算從商的侄子。

10

滴水能穿石是不爭的事實；孩子一旦待在僵硬的學校體制裡，他們從父母那兒獲得的千百個溫暖回憶、那些原本能在長大後持續影響他們的靈動記憶，將全數被抹煞殆盡。

——

一八一七年春天，日記。

貝多芬對侄子就讀的學校相當不滿；信中還寫到：「卡爾與我共處幾個小時之後就變了個人。」而在一八二六年卡爾企圖自殺後，貝多芬對布羅伊寧說：「我的卡爾住進了療養院；學校教育只對溫室植物有益。」

11

滴水遲早能穿石，關鍵不在力量，而在持之以恆。唯有朝乾夕惕，才能成就技藝，最終如實無欺地說：null die sine linea——不積跬步，無以至千里。

——一七九九年，寫在魯道夫大公教材本的草稿上。尾段的拉丁文出自古希臘畫家阿佩萊斯（Apelles），字面的意思為「每天都要寫一行字」，指日積月累的功夫方能達成目標。

X

自身人格特質
On His Own Disposition

貝多芬永遠無法接受自己不懂克制或不夠正直，「對自己坦率，也對他人坦率。」這句話就是他的座右銘（雖然有時他太過極端）。青年時期的他本性歡樂，但或許是耳疾，使他的性格逐漸有了變化。喪失聽力的困難讓他日趨保守、鬱悶、陰沉。或許這也足以說明為何他的行為與語言之間有所矛盾。他晚年變得猜忌多心，難以信任旁人，總在一些小事上懷疑自己是否受到親戚、朋友、出版商與僕人欺騙。

曾有人誤以為貝多芬生活荒誕無度，而且飲酒不知節制，但這種說法並沒有根據，也有違事實。他是個嚴格的道德主義者，一向活在自己的戒律裡，尤其在他未公開的日記中可見一斑。倘若貝多芬曾與朋友喝得大醉，接著寫下任何美好的旋律，我們不妨為這少有的事感到欣喜——至少他乖舛多難的心，曾因此得到短暫的快樂。

1

我應該在所有報紙上刊登聲明，要求所有藝術家未經我同意前，不得畫下我的肖像；我沒想過自己的臉會讓我這麼難堪。

——約是一八○三年，致聲樂家吉拉第（Gerardi）；貝多芬在不知情的情況下，被人畫下一張肖像。

2

可惜我不像深諳音樂藝術那樣懂得戰爭之道；否則我必定會征服拿破崙！

——在小提琴家克倫佛茲告訴貝多芬拿破崙在耶拿（Jena）大勝之後，貝多芬所作的回應。

3

我要是個通曉戰術的將軍，一如我身為熟悉對位法的作曲家，我絕對讓你們有好戲看。

—— 據音樂家羅斯特所述；一八〇九年五月十二日法國占領維也納時，貝多芬在一位法國軍官背後緊握雙拳地大吼。

4

我沒弄錯的話，卡米盧斯（Camillus）一名指的是一個把邪惡高盧人趕出羅馬的人。若真如此，我也想取這個名字，把他們趕回原屬的地方。

——

一八〇七年四月，致巴黎的普萊耶爾。

5

對我來說，心靈與世俗的國度裡最崇高的君王就是思想。

——

一八一四年夏天，致律師友人高卡；談及君王時貝多芬的回應。

6

——

我不會親自過去，因為那會像是一場道別，而我通常會避免道別場面。

一八一八年一月二十四日，致吉安那塔希歐・多・里奧 (Giannatasio del Rio)，貝多芬要帶著侄子離開里奧主辦的學校。

7

我希望還能為這世界再寫幾部大型作品，然後像個老頑童，在善良的人們身邊結束我這凡塵俗生。

——

一八〇二年十月六日，致韋格勒。

8

噢，你們這些以為我惡毒、憂鬱又厭世的人，你們根本徹底誤解我。你們不明白我這種印象背後的緣由。我從兒時就多愁善感、善良；而且總想成就一番偉業。

——一八○二年十月六日，摘自「海利根施塔特遺書」。

9

神哪，求祢看看我靈魂深處，祢會明白那當中有我對人類的博愛與行善的渴望。噢，我的兄弟們！當你們有朝一日讀到這個，想想你們對我的誤解吧；但願命運坎坷的那些人，會因為發現這世上原來也有同類的存在而稍得安慰。儘管命

運在這人生路上設下種種險阻，他卻已竭盡所能，成功躋身於高尚藝術家與偉人的行列！

——摘自「海利根施塔特遺書」。

10

我整個早上都與繆斯女神相伴——她們也在我散步途中賜福予我。

——給侄子卡爾。

11

關於我自己，沒有什麼是不勞而獲的。

——

一八一五年十月十九日，致艾德第 (Erdody) 伯爵夫人。

12

貝多芬能作曲，感謝上帝；但除此之外他什麼也不會。

——

一八二二年十二月二十二日，致倫敦的里斯。

13

我常在心裡想妥答案，一旦到了要將之寫下時，卻老是把筆丟到一旁，因為我寫不出我的感受。

——

一八二六年十月七日，致韋格勒：「越優秀的人，我認為，總會理解我。」貝多芬正為自己懶得寫信的事開脫。

14

對於很多事，我生來有種天賦，能隱藏自己對許多事物的敏感；但在被激怒的瞬間，我的怒氣會更加敏感，也會比任何人爆發得更為猛烈。

——

一八○四年七月二十四日，致里斯；描述與史蒂芬·馮·布羅伊寧（Stephan v. Breuning）的爭執。

15

自從我把成堆的書朝 X 頭上扔過去後，她就徹底變了個人。這也許是因為那些書的內容因此進了她的腦袋，或是她惡毒的內心。

——致施特萊徹夫人，她經常得幫貝多芬整理凌亂的房子。

16

我可以不和人交際，也不想和那些只因為我還沒未打出知名度，就無意信任我的人往來。

—— 約在一七九八年，致洛伯科維茨親王（Prince Lobkowitz）；在親王的會客廳裡，有一名騎士未對貝多芬表達適當的尊重。

17

有太多語氣強烈、又欠缺考慮的話從我口中說出，我也因此被視為瘋子。

—— 給來自不來梅（Bremen）、正探望貝多芬的語言學家慕勒（Müller）。

18

我要挑戰命運，絕不向它低頭。要是能活上一千次該有多好啊。

—— 一八〇〇或〇一年十一月十六日，致韋格勒。

19

道德是讓人與眾不同的力量；那也正是我的力量。

—— 致友人茲梅斯卡（Zmeskall）男爵。

我，也是個國王！

——

對霍爾茲說的一句話，當時霍爾茲懇勸他別變賣國王送的戒指；貝多芬把《第九號交響曲》（Op. 125）獻給普魯士國王腓特烈·威廉三世（King Frederick William III）後，國王回贈的不是金錢也不是勳章，而是那枚戒指。「先生，留著戒指吧，」霍爾茲一再規勸：「這可是國王送的。」但他似乎沒接受，並「帶著一股難以表述的尊嚴與扭捏不安」。

正如貝多芬自己所言，他「不善與人相處」，內心卻有無盡的理想抱負，同時，耳疾也使他的世界發生劇變——或許是如此生命經驗，貝多芬給世人一種矛盾而容易猜忌的印象——當一八二二年羅西尼紅極一時，貝多芬告訴朋友：「算了，他們奪不走我在藝術史上的定位。」而在臨終病榻前，他也對好友格哈德·馮·布羅伊寧說：「請記得，我是個藝術家。」

21

親王啊，您天生出身高貴，而我，我只能靠後天努力。這世上已有上千王公貴族，而且未來還會再多出上千個；但這世上只會有一個貝多芬！

—

摘自貝多芬按慣例寫給李赫諾夫斯基親王 (Prince Lichnowsky) 的一封信。親王在信中勸貝多芬為自己領地上的一些法國軍官演奏，貝多芬於是帶著被雨淋濕的《熱情奏鳴曲》(Appassionata) 原稿，在夜晚出發前往。

22

— 我的高尚在這裡，以及這裡（指著自己的心與頭）。

據辛德勒記述：當貝多芬與弟媳（侄子卡爾的母親）對簿公堂時，法院要求貝多芬證明自己名字中的「van──凡」確實是出於貴族封號。

23

你在信中提及有人說我是已故普魯士國王的親兒子。許久前也有人這麼對我過；但我規定自己絕不談自己的私事，或回應他人對我的看法。

──

一八二六年十月七日，致韋格勒。

貝多芬對私事有十分嚴謹的態度，十九世紀著名的《布羅克豪斯百科全書》（Brockhaus Enzyklopädie）中，貝多芬有此聲明：「就交由你決定要如何向外界描述我這個人，尤其是有關我的母親。」

24

對我而言，最重要的除了上帝之外，就是榮譽。

——一八二二年七月二十六日，致萊比錫出版商彼得斯。

25

我從不為聲望或名譽而作曲。我非寫出心中的想法不可，這才是我的創作動機。

——據徹爾尼的自傳記述，貝多芬曾說過這句話。

26

我不希望你們是因為我是個藝術家，所以才敬重我，而是因為我只是個凡人。

一旦祖國的環境好轉，我的藝術就要竭力為窮人造福。

——維也納，一八〇〇年六月二十九日，致波昂的韋格勒，關於回到祖國家鄉。

27

也許，我唯一像天才的地方，就是我做事總不按牌理，這毛病除了我自己以外，沒人幫得了我。

——一八〇一年四月二十二日，致萊比錫的霍夫邁斯特，解釋為何自己延誤寄出四份樂譜

28

我沒有絲毫虛榮心態。唯有神聖的藝術賜我力量，將生命最美好的一切奉獻給非凡的繆斯。

——

一八二四年，九月九日，致蘇黎士 (Zürich) 的出版商喬治・尼格拉 (Georg Nägeli)。

29

有鑑於他職涯追尋的目的並非基於自私理由，而是盼能振興藝術、提昇大眾

品味、讓天賦飛向更理想的完美境界，那麼，無可避免地，他得經常將自身利益置於度外，繆斯至上。

——一八〇四年十二月，致皇家劇院院長；貝多芬向對方申請某個職位，但後來未果。

30

早在我孩提時，只要能以我的藝術安撫受苦心靈，我一定以毫不推託的熱忱去做；如此帶給我的內在滿足已然充分，無需再有其他獎賞。

——致瓦倫納 (Varenna) 的省長；對方希望貝多芬能提供作品給地方慈善音樂會。

31

沒有什麼能比創作和演出自己的作品更讓我快樂。

——一八〇〇或〇一年十一月十六日，致韋格勒。

32

那兒就是我安身之處。

我認為最好的成就與裨益，莫過於與高尚的人共處；哪裡能找到這樣的人，

——特普利采，一八一二年七月十七日，致愛蜜莉·M。

當時小愛蜜莉希望貝多芬收下一本她自製的小書，貝多芬於是回了這封親切而富智慧的

信；信中也寫道：「你的小書將會被好好收藏，而它對我的器重，正如其他人所送我的紀念品，但我似乎不值得⋯⋯如果你想寫信給我，就直接寄到特普利采給我，或者是維也納；你可以將我看作朋友，或是你家人的朋友。」雖然多數人對於貝多芬，有著充滿憤慨的印象，但在這封信中，我們可以發現這位偉大音樂家深刻美麗的靈魂。

33

自幼我便崇尚美德、以及各種至美至善的事。

——約在一八〇八年，致友人瑪麗·比戈特德 (Marie Bigot) 女士。

34

我的至高原則，就是絕不與有夫之婦發展任何關係。對於有朝一日可能與我共享命運的人，我永遠不該用不信任來對待，這樣會破壞我自己美好且純粹的生活。

——

約在一八○八年，致瑪麗‧比戈特德女士；在她拒絕共乘邀約後，貝多芬說了這段話。

35

孤寂時，我想起我的室友，至少在夜晚與中午如此。這段人類該有互動以利知識生產的時光，正是我喜歡有人作伴的時刻。

——

36

我對你所做的一切並非出於蓄意或是預謀；這是我無可饒恕的疏忽。

——致韋格勒。

37

我並不壞；滿腔熱血是我的缺點，年輕氣盛是我的罪名。我不是壞人，真的，即使我心性激動狂野，它仍然善良純潔。我盡可能地行善，視自由為最高價值，

絕不詆毀真相，哪怕真相會傷人。還有——我也不時想起身邊高貴如你這般的朋友。

——

寫在巴克（Bocke）先生的筆記冊裡。

38

眼見或耳聞他人對自己的讚賞，總有種奇特感受，但隨後又會意識到自己的不足之處。我總認為，這樣的情境是種警告，讓我們得以更趨近藝術和自然所設下、那遙不可及的目標，無論那究竟多麼難。

——

致吉拉蒂（Girardi）小姐：她用一首詩來歌頌貝多芬。

39

我由衷希望，此後與我有關的任何說法，在各方面都應忠於事實，不論有誰可能會因此受傷，包括我在內。

——

據辛德勒所述：貝多芬逝世前一週，將文獻交付給辛德勒與布羅伊寧用於傳記時，說道：「所有事都要忠於事實；我把這重責大任託付給你們。」

40

如今您不妨幫我找個妻子。您若是在弗萊堡看見哪個美麗女子，請先替我暫訂婚約；也許，她會給予我的音樂一聲嘆息——但她絕不能是艾莉絲·伯格。但她必須貌美如花，因為我只愛美女；否則我寧可愛自己。

一八〇九年，致馮格萊辛施坦 (von Gleichenstein) 伯爵；艾莉絲・伯格 (Elise Burger) 是德意志詩人奧古斯特・伯格 (August Bürger) 的前妻，與丈夫離異後成為了演說家，並認識了貝多芬。

41

難道我不是個好朋友嗎？否則你怎麼需要幫忙，卻不告訴我？只要我還有點能力，就不該讓好友吃這麼多苦。

——

一八〇一年，致里斯；里斯的父親在貝多芬的母親一七八七年辭世後，就一直對貝多芬很好。

42

我寧可忘記曾幫過誰，也願不忘記我虧欠了誰。

——致施特萊徹夫人。

43

我從不報復他人。若是必須對抗他人，我所做的也僅止於自我保護，或防止他們進一步作惡。

——致施特萊徹夫人；貝多芬說的是關於身邊僕人給他惹的麻煩，而事實上他自己也錯了不少——不過以他的身體狀況來說，這是情有可原。

44

我深信人性，就算是您案子裡出現的那種，也總是神聖的。

———

一八二六年八月致地方法官采普卡（Czapka），談到侄子企圖自殺一事。

45

H始終不算是朋友，也永遠不會是；我把他與Y當成身邊能隨興演奏的樂器。我之所以看重他們，是因但他們不可能見證我身心靈的活動，更遑論實質參與。為他們替我服務。

———

一八〇〇年夏天，致青年時期的朋友亞曼達（Amenda）牧師；信中的H可能是馮多曼費區

（von Domanovecz）男爵，他生活在維也納，是貝多芬在維也納最早結識的好友之一。

46

如果他們用這種方式說我、談我能從中得樂，那就隨他們去吧。

——據辛德勒所述：當貝多芬聽見自己「該住進瘋人院」的謠傳。

47

對於諸位大德的評論，容我建議您展現出更多的遠見和機敏；尤其是您針對年輕作曲家作品的評論，因為他們可能因此而有更好的進展，也可能就此被嚇倒。

就我個人而言，我壓根兒不認為自己完美到不容絲毫批評；然而您的指教打從一開始便充滿貶抑，使得我在和他人相較後，還來不及討論，就不禁默默心想：他們根本一無所知。我一想到那些在行家看來不入流、卻備受外界讚揚的人，還有那些滿是優點、卻不見名堂的人，我就益發沉默無語。總之，願您心平氣和，願他們與我心平氣和——若非您起了這個頭，我原本是打算隻字不提的。

哈特爾出版社。

一八〇一年四月二十二日，致出版《大眾音樂報》(Allgemeine Musik Zeitung) 的拜特科夫與

——

48

輕喚一聲「母親」這甜蜜詞語，而且能有人聽見，有誰能比這樣的我更快樂？

如今又有誰能讓我這樣喚她？

波昂，一七八七年九月十五日，給曾予以協助的沙德 (Schade) 醫生；貝多芬的母親於一七八七年離世，那時才十六歲的他深受打擊。

49

我很少旅行，因為我無法與那些想法缺乏交流的人們往來。

——

一八一七年二月十五日，致法蘭克福的好友法蘭茲‧布倫塔諾 (Franz Brentano)。

何來的休息！我睡得太多了，而且甚感愧疚，現在的我比過去更需要睡眠。

——一八○一或○二年十一月十六日，致韋格勒。貝多芬重重地在荷馬《奧德賽》（Odyssey）的這句話底下畫線：「太多的睡眠是有害的。」

請放心，與您打交道的是個貨真價實的藝術家，他雖然收費不菲，卻也愛惜自己的羽毛，還有作品的口碑；他對自己從不自滿，而且不斷在個人造詣上精益求精。

——

一八○九年十一月二十三日，致愛丁堡的出版商喬治・湯姆森；貝多芬正為他編寫蘇格蘭歌曲。

52

我的座右銘始終如一：nulla dies sine linea——不積跬步，無以至千里。我容許靈感閉眼沉睡的唯一原因，就是當她醒來時，會更有靈感。

——

一八二六年十月七日，致韋格勒。

沒有哪本專著是博學到我學不來的。我雖無法稱自己受過正規教育，但事實上，我從小就努力向各個時代當中最優秀、最有智慧的哲人名師學習。沒試著這麼做的藝術家都該引以為恥。

——

一八〇九年十一月二日，致萊比錫的拜特科夫與哈特爾出版社。

我雖不想以自己為例，但我可以向你保證，我在一個不起眼的小地方長大，幾乎可說哪裡都沒去過，就在家鄉及這個地方逐漸成形——這應該能給你安慰，尤其是你正希望自己的藝術有所進展之際。

巴登，一八〇四年七月六日，致威登拜恩先生；他問貝多芬，身為音樂老師兼學生，定居在維也納是否為明智之舉。

55

有多事尚待完成，得盡早去做！我無法過這種日常生活——藝術也要求這種犧牲。休息是為了能更積極地工作。

——

一八一四年，日記。

56

每日的磨練使我精疲力盡。

—— 巴登，一八二三年八月二十三日，致侄子卡爾。

XI

受難的人
The Sufferer

1

我在年僅二十八時就被迫成為一個哲學家，這並非易事，對藝術家來說又比其他人更難。

——

一八〇二年十月六日，摘自「海利根施塔特遺書」。

2

雖然我生性熱情活潑，容易受外界影響，但礙於曠日經久的病痛，卻得在年輕時便選擇與世隔絕，離群索居。有時我會試著將自我抽離，但惡化的聽力會殘酷地將我拋回現實。

——

3

我不可能對別人說：「大聲點，用喊的！因為我是聾子。」啊！我怎麼可能坦言自己的感官有殘缺，尤其是我理當比別人更完美的聽覺；我的聽力狀態曾經極致無比，完美到沒有幾個同行有幸能有過這種狀態。

——摘自「海利根施塔特遺書」。

4

對我而言，人類社會不再有趣，當中再無文雅的對談、和彼此思考及情感的交流；目前，除非必要，我才會融入社會──我得像流亡者一樣生活。

摘自「海利根施塔特遺書」。

5

當旁人聽見遠方悠揚的牧笛聲，我卻聽不見；或是旁人聽見牧人哼著歌，我仍舊聽不見──這是何等屈辱啊。這種體驗幾乎將我逼入絕境──再多受一點，我恐怕就會自我了斷。藝術，唯有藝術解救了我。

6

我可說是活在可悲的狀態裡。近兩年來，我迴避所有社交場合，因為我不能告訴大家我是個聾子。我若從事其他職業，或許還能忍受，但就現實而論，這狀況糟透了。而且我的宿敵又會怎麼說——他們人數可不少！為了讓你對我不尋常的耳疾有所了解，且讓我告訴你，我在劇院時得傾身靠近樂隊席，才能聽懂演員在唱什麼；只要一離他們稍遠，就聽不見樂器與人聲的高音。怪的是，無人察覺此事，可能因為我通常看似心不在焉，因此他們認定我的指揮風格也是如此。

——

維也納，一八〇〇年六月二十九日，致好友韋格勒；貝多芬在此信中第一次向他人提到自己的聽力問題，他寫道：「這個秘密我僅託付於你。」

7

聽覺缺陷就像鬼魂隨時糾纏著我；我逃離人群，被迫表現得憤世嫉俗，雖然我根本不是這樣。

——一八○○或○一年十一月十六日，致韋格勒。

同一封信中，貝多芬稱耳疾所帶來的悲傷，因為新的戀情而有所轉變，他寫道：「我又再度感覺到過去兩年少有的快樂，而且我第一次感覺到結婚能使自己開心。可惜的是，我們並不相配，而事實上我也無人可娶。」貝多芬的對象，據測應為自己的學生茱葉塔‧琪夏爾蒂（Giulietta Guicciardi）女爵，著名的《月光奏鳴曲》即是提獻給她。

8

誠然，厄運降臨於我！但我接受命運的旨意，持續向上帝祈禱，只要能忍受死亡的可能，就讓我無虞過活。

——一八二七年三月十四日，致音樂家莫謝萊斯 (Moscheles)；貝多芬健康狀況自前一年每況愈下，他在一月時立下遺囑，寫這封信時即將面臨第五次手術。到了三月二十日，貝多芬向前來探望的友人說「我想自己得準備上去了」，並在三月二十六日溘然長逝。

9

——獨自活在你的藝術中！即便受困於殘缺不全的感官，藝術仍是你唯一依歸。

一八一六年日記。

10

唯有疾苦才能與他人產生連結。

儘管對諸事不滿、比他人更容易受影響、而且飽受耳聾折磨，我卻常覺得，

——

一八一五年，給在艾德第伯爵夫人府邸當家教的布勞歌（Brauchle）。

11

我已傾空了苦難的水杯，透過藝術門徒與我夥伴們的良善，成就了我藝術的

殉道。

「一八一四年夏天，致律師友人高卡；而他在一八一九年的談話冊中也寫道：「蘇格拉底和耶穌都是我的榜樣。」

12

盡可能備妥助聽器，踏上旅途；這是你欠自己、也欠全人類與上帝的！唯有如此，你才有機會發揮出仍潛藏在自己身上的才能——一座小宮廷，一間小教堂，譜出音樂，繼而為彰顯上帝的榮耀、為永恆、為無限而演出——

——

一八一五年日記：；貝多芬盼望能從以前的學生、亦即奧洛穆茨大主教魯道夫大公那兒獲得樂團總指揮的任命。

13

上帝請幫助我。祢看見我已被全人類拋棄。我不想做錯事——請聆聽我禱告，讓我未來能與卡爾團聚，雖然這如今已看似不可能。苛刻的命運，殘忍的宿命啊。

不，我的不幸永無止境。

「我清楚感受、且明白這點：生命並非最大的祝福；而最大的邪惡乃是內疚。」

除了加緊腳步離開此地，你得不到救贖；唯有如此，你才能再次將自己抬升至藝術的高度，否則只會在原地往庸俗沉淪——一首交響曲，然後遠走，遠走，同時存下能持續領好幾年的薪資。夏天時勤奮工作，好為旅行預做準備，這樣你才能為可憐的侄子做些大事；而後與一些藝術家同行前往西西里旅行。

——

日記，一八一七年春天。引號內的文字出自席勒《墨西拿的新娘》(Braut von Messina)；

薪資指的是由魯道夫大公、金斯基親王 (Prince Rinsky)、洛伯科維茨親王的共同贊助金。

貝多芬不僅崇尚自然，也對旅行情有獨鍾，索伊默 (Seume) 的《漫步去敘拉古》(Spaziergang nach Syrakus) 是他的愛書之一，甚至有意按書所述旅行一趟，可惜最後未能實踐。

14

你無法像其他人一樣：那種人生不屬於你，只屬於他們；因為，對你而言，除了從你自己和你的藝術之外，再難覓得更多幸福。噢，上帝啊，賜我力量克服自我，沒什麼能教我放棄此生。

——

一八一二至一八年，日記。

15

別管歌劇和其他一切，只為你的孤兒作曲，而後終結這不幸的一生。

——一八一六年日記。

16

我經常詛咒自己的存在；普魯塔克教我聽天由命。若是可以，我想挑戰命運，雖然我此生時光注定悲慘。聽天由命！多麼不堪的方法啊，這卻是我唯一的選擇！

——維也納，一八〇〇年六月二十九日，致韋格勒。普魯塔克（Plutarch）是羅馬時代的希臘作家，作品備受莎士比亞推崇。

17

忍耐，他們說，我必須擇之以為指引。我已然這麼做了。那就是我的決心，也許會好轉，也許不會，但我泰然以對。

我希望能毅然決然地堅持著，直到無情的命運女神割斷生命的絲線。也許會好轉，

也許不會，但我泰然以對。

——摘自「海利根施塔特遺書」。

18

讓一切被稱為生命的作品均奉獻給崇高之神，成為藝術的聖所。讓我活著，

即便是以人為的手段讓我活著也好，以為後世保存這些作品。

——

一八一四年日記：；貝多芬當時正受到維也納國會裡，貴族與官員的大肆褒揚。

19

啊！看來，在我表達出內心受召喚的一切之前，我是不可能離開這個世界的，我因此得以苟延殘喘片刻。

——摘自「海利根施塔特遺書」。

20

我將帶著喜悅盡速與死相會；倘若死神在我能發揮出所有藝術潛力前就提早

到來，那麼，命運一向多舛的我，仍希望他能放緩腳步。就算他果真提早到來，我也心滿意足，因他的到來，不就是為了讓我從無止盡的煎熬中解脫？何時想來就來吧，我會勇敢面對。

—摘自「海利根施塔特遺書」。

21

阿波羅與繆斯女神還不允許我落入冷酷的死神手中，因為我仍虧欠他們太多；我必須把聖靈啟發我、要求我實現的一切逐一完成，而後才能放下一切離開人間。

—一八二四年九月十七日，致美茵茲 (Mayence) 的音樂出版商蕭特 (Schott)。

22

要不是我在哪裡曾讀過「一個人也可以為了唯獨他能行的義而離群索居」，我可能早就自我了結。生命多美好啊，但在我身上它卻飽受荼毒。

——

一八一○年五月二日，致朋友韋格勒，貝多芬正向他哀嘆「棲居在我耳內的惡魔」。

23

我必須徹底放棄我初至此地時懷有的美好期望，以為自己多少能被治癒。秋日落葉已然枯萎，一如我凋零的希望。離開時，我的病況與初到時相差無幾；就連過去得自美好夏日鼓舞的崇高勇氣，如今也已煙消雲散。

——

摘自「海利根施塔特遺書」；貝多芬為養病，聽從醫生建議來到海利根施塔特，但最後病情仍無好轉。

24

這整週我都得像個聖人般隱忍。遠離這粗人！根本丟盡文明的臉啊，我們所鄙視的卻是我們所需要的，而且他總近在咫尺！

——

一八二五年，抱怨身旁的僕人。

25

不要老想著病痛的最好方式，就是保持忙碌。

——一八一二至一八年日記。

26

對絕多數人而言，告訴他其他人也同樣備受折磨，並不足以帶來安慰；然而，唉！人總會相互比較，哪怕比較過後的結論是，有誰不處於水深火熱中，差別只是方式不同罷了。

——一八一六年，致剛歷經喪子之痛的艾德第伯爵夫人。

27

我房裡有韓德爾、巴哈、格魯克、莫札特與海頓的肖像——他們或許能助我寬容。

——

一八一五至一六年日記。

28

然有朝一日必會為我卸下這肩上重負。

深諳我靈魂深處的上帝，也清楚我是如何虔敬地履行所有的責任；上帝與自

——

一八二二年七月十八日，致魯道夫大公。

友誼和類似的情感帶給我的只有傷害。那好吧，就這樣；對於你——倒楣的貝多芬，沒有什麼外在的幸福；你得自己由內創造。唯有在理想世界裡，你才能覓得朋友。

——約一八○八年，致馮格萊辛施坦伯爵；當時貝多芬認為對方輕視了自己。

你活在平靜無波的海上，或是早已尋得安全的避風港；你感受不到一位在暴風雨中飄搖的朋友的悲楚——或者，你不得有這種感受。

一八一一年，致馮格萊辛施坦伯爵；貝多芬那時愛上了伯爵的姨子特蕾莎‧馬爾法蒂（Therese Malfatti）。

31

你的愛同時讓我成為最幸福、也最不幸的人。在我這歲數，我需要維持生活的一致與平衡；而我們的關係能保有這一點嗎？

——

七月六日，致「永遠的愛人」。

「永遠的愛人」（Immortal Beloved）是在貝多芬書房內被發現的三封信，共寫在十張小信紙上；信上沒有標明收件人，也無確切年份（只有月份和日期）。這些信並不像是虛構，而像是寫給某個心愛的對象。無人能宣稱這封信的收件人是誰，但有不同說法猜測可能為安東妮‧布倫塔諾（Antonie Brentano）、約瑟芬‧布倫斯維克（Josephine Brunsvik）、特蕾莎‧

馬爾法蒂，以及貝蒂娜・馮・阿尼姆，也有其他人受到不同程度的支持——使貝多芬陷入熱戀的對象幾乎都是他的音樂學生，且出身高貴，其中也包括已婚的女士。也許正因如此，貝多芬時常陷入無盡的矛盾，就如同這封沒有寄出的信。

「永遠的愛人」由鉛筆寫成卻保存完好，今日收藏於柏林國家圖書館。另外，貝多芬寫此封信的時間，目前以《大英百科全書》推斷之「一八一一至一二年」的可能性最大。

32

噢，上帝眷顧！賜予我純粹喜悅的一日！完美幸福的迴響長久以來已從我心中消散。何時，究竟何時，聖潔天主啊，我才能再度在自然與俗世的聖殿中感受到幸福？永遠無法嗎？那就太痛苦了！

——

「海利根施塔特遺書」的結尾。

XII

處世智慧
Worldly Wisdom

貝多芬的靈魂全心懷抱著高度理想主義，這化解了他日常裡繚繞的愁雲慘霧。雖然他給人不易親近之感，但他懷有對普世人類高貴的大愛；而雖然他的管教方式有些不可理喻，但對侄子卡爾的情感卻是無比寬厚。

貝多芬的靈魂彷彿在理想和日常的兩極中擺盪：面對出版商時，他經常顯得貪婪而強勢，盡可能搜刮所有金錢報酬；而在與親友相聚的歡樂時刻，他則會與致勃勃地拿出家中所有東西招待。

或許讓貝多芬在兩極中消長的動能，正是他的耳疾。他在最好的朋友面前表現得暴躁易怒、陰晴不定，甚至除了粗魯無禮以外，有時還顯得麻木不仁；但通常情緒過後，不一會兒又會為朋友愁斷腸。他一生始終是這股熾烈脾性下的受難者；直到他在晚年學會控制脾氣，才又重現那理想而澄淨的初心。

1

自由——進步，是藝術世界暨人類創作的目的；如果現代人少了先輩們的堅毅，至少在優雅的禮節上肯定有所長進。

——一八一九年七月二十九日，致魯道夫大公。

2

還不到極限！當發揮才情與勤奮，勿畫地自限！

——據辛德勒記述。

3

您曉得，敏感的心靈絕不能受悲慘的生活瑣事束縛。

——一八一四年夏天，致律師友人高卡。

4

藝術，是飽受迫害者總能尋得的庇護所。遭囚迷宮內的代達洛斯不也發明了領他逃脫、飛往高空的雙翼？噢，我期盼也能找到那雙翅膀！

——一八一二年二月十九日，致茲梅斯卡男爵；一八一一年，由於政府的財政命令，奧地利的貨幣貶值了五分之一，貝多芬從魯道夫大公、洛伯科維茨親王與金斯基親王手上獲得

的年金因此驟減。

代達洛斯（Daedalus）是希臘神話人物，當他想從克里特島回到家鄉雅典時，受到克里特國王百般阻礙，於是用羽毛、蜜蠟製成了一對翅膀。

5

告訴我勝利手勢所在的航道！借助我最崇高的思想，為世人帶來永垂不朽的真理！

——一八一四年日記；貝多芬正在創作《費黛里奧》。

6

不學無術就是日復一日浪費生命。人間沒什麼比時間更為高尚或寶貴。所以，莫將今日之事延宕到明日再做。

——魯道夫大大公教材本上的筆記。

7

可敬之人與眾不同的特點，就在於即便遭逢困頓，依然堅定不移。

——一八一六年的日記。

8

勇氣，若合乎公平正義，必將收穫所有回報。

——一八一五年四月，致艾德第伯爵夫人。

9

眾志成城的單數，勝過一盤散沙的多數。

——一八一九年的談話冊。

10

國王與王公能推舉學者與議士，頒布命令授受勳章；但他們無法創造偉人、創造超越世間烏合之眾的氣魄；這些他們創造不出來，只能景仰。

——

一八一二年八月十五日，致貝蒂娜·馮·阿尼姆。

11

人哪，也幫幫自己吧！

——

莫謝萊斯在《費黛里奧》鋼琴譜的結尾處寫道「好吧，在神的幫助下」；貝多芬則在同處補上此句。

12

如果我能像表達自己的樂思那樣，清楚表達對自身惡疾的想法，那我早就自癒了。

——一八一二年九月，給正於特普利采養病的歌者艾美莉・賽芭德（Amalie Sebald），貝多芬曾短暫迷戀過她。

13

除非必要，否則勿聽從旁人建議。

——一八一六年的日記。

14

仰不愧於星道運行，俯不怍於倫理綱常。——康德。

——一八二〇年二月，談話冊；貝多芬摘自康德《實踐理性批判》(Critique of Practical Reason) 的某段：「能讓靈魂與日漸增地充滿驚奇與崇敬之情、並使心靈安棲其上的兩件事，就是星體運行的綱常，與存乎我心的德性。」

15

能抑制所有衝動、在不計成敗的處境下依然克盡己職的人，是最有福的！且讓動機出於行為，而非結果；別因期盼事後報酬而貿然行事。別讓生命在靜止中流逝。要孜孜矻矻，要履行義務；摒除對結果的期待，哪怕它是好是壞；憑著這

股沉著，方能致志於智識的挑戰。只在智慧中尋求庇護；唯有在事物的因果裡，才有所謂悲傷與不幸之人。真正的智者關切的並非世間善惡。因此，勤勉地慎用理性——因為在這世上，能慎用理性乃是珍貴的藝術。

——日記；貝多芬似乎是讀了某些書後有感而發。

16

正直的人即便遭受不公不義，也不會偏離正道。

——貝多芬談到卡爾的教育事宜時，對一名維也納法官說的話。

17

人與人之間的謙遜令我苦惱，然而，念及自己與宇宙的關聯，我便想自問：我究竟是誰，而所謂的全能之主又是誰？我們只需再次檢視，便能說凡人身上也有神聖的元素蘊藏。

——七月六日，致「永遠的愛人」。

18

唯有好奉承之人才樂於聽見他人的讚美。

——一八二五年，談話冊。

19

沒有什麼可比鑄下大錯後的自責還難忍受。

——特普利采，一八一一年九月六日，致詩人泰德格；貝多芬怪罪自己未能早些認識泰德格，且因此感到後悔。

20

除了名譽、讚美與萬古流芳，還能有什麼更好的禮物？

——一八一六年至一七年的日記；貝多芬讀了羅馬作家小普林尼 (Pliny) 《書信》 (Epistulae) 卷三後有感而發。

21

我似乎越來越有可能因為自己徒負虛名而發瘋；我雖蒙好運眷顧，但也因此畏懼新的厄運即將到來。

——

一八一〇年七月，致好友茲梅斯卡男爵；貝多芬也寫道：「每天都有陌生人、熟人或新朋友的新請託。」

22

這世界對一個人自會有所評價——那評價不見得不公平。但我不在乎，因為我有更高遠的目標。

——

一八一二年八月十五日，致貝蒂娜‧馮‧阿尼姆。

23

我的目光高遠，但為了自己與他人好，有時我們仍得關心一下層次較低的俗事，這也是人類的命運之一。

——一八二三年二月八日，致作曲家策爾特 (Zelter)；貝多芬正與他協商售出《D大調莊嚴彌撒曲》(Op. 123) 的副本。

24

為何上這麼多道菜？如果人類主要的愉悅就是餐桌上這些，那肯定沒比其他動物高明幾分。

——據樂器商史坦普記述，刊登在一八二四年的《口琴月刊》（The Harmonicon）；當時史坦普與貝多芬在巴登共進晚餐。

25

會說謊的人心地不純淨，這種人也煮不出清湯。

——一八一七或一八年，致施特萊徹夫人；貝多芬開除了一名其實是顧及他感受才撒謊的好

管家。

26

罪惡走的是條欲望滿盈的大道，鼓吹眾人跟隨；美德追尋的卻是陡峭蹊徑，對人來說並不誘人，尤其是某些地方的人還把它稱作陵夷之道。

——一八一五年日記。

27

未與靈魂相連的感官享受是野蠻的，而且永遠不會進化。

一八一二至一八年的日記。

28

人不是只有共處時才算是相聚；即便遠方的人及逝者也與我們同在。

——致特蕾莎・馬爾法蒂，即後來的馮卓斯迪克伯爵夫人；貝多芬把歌德的《威廉邁斯特的學習年代》(Wilhelm Meister) 以及詩人施格萊爾 (Schlegel) 的莎士比亞譯本送給她。

不具善良的靈魂便沒了美德——此道理放諸四海皆準，而且昭然若揭。

29

——

一八一二年八月十五日，致貝蒂娜・馮・阿尼姆。

30

友誼的基礎建立在相契合的魂與心。

——

巴登，一八〇四年七月二十四日，致里斯；信中描述與好友布羅伊寧的爭吵。

31

真正的友情，仰賴的是相仿的性格。

——

一八一二至一八年的日記。

32

有些人的話語空洞，他們不過是平凡人。他們通常在別人身上只看見自己，而且所見也不值一提。遠離這些人！美善的事物根本不需要這些人——美善的存在不仰賴外界，這似乎也是我們友情長存的原因。

——

一八一二年九月十六日，致特普利采的歌者艾美莉・賽芭德，她戲稱貝多芬是個暴君。

我親愛的里斯，你看看：這些就是能正確、嚴厲評斷任何音樂的偉大鑑賞家呢。給這些人合乎他們品味的就好——其他就免了！

——致學生里斯。里斯在一位伯爵的聚會上，故意演奏一首平庸的進行曲，並打趣地稱那是貝多芬的創作；結果當進行曲受到過度褒揚時，貝多芬發出諷刺的笑聲。

別對所有人顯露他們應得的輕蔑；我們不知道何時還會需要他們。

——一八一四年，日記，與貝托里尼（Bertolini）不歡而散後寫下這句話；貝托里尼是貝多芬常

拜訪的醫生的助理。另外他也寫道：「從此不會再踏進他家一步；請這種人幫忙是自取其辱。」

35

這個時代仍迫切需要偉大的心靈來痛斥這些猥瑣、歹毒又卑劣的惡徒——雖然傷害自己的同胞，我心中也是百般不願。

——據美茵茲出版商蕭特所述，一八二五年，致侄子卡爾；這句話是為了諷刺維也納出版商哈斯林格。

36

今天是禮拜天。我能為您讀一段福音書嗎？「要彼此相愛！」

——致施特萊徹夫人。

37

仇恨只對那些滋養它的人起作用。

——一八一二至一八年的日記。

38

朋友彼此有爭執時，最好別找什麼調解人，而是讓彼此直接溝通。

—— 維也納，一七九三年十一月二日，致波昂的伊莉諾‧馮‧布羅伊寧。

39

人類行為背後總有一些自己不願解釋的理由，但那又是基於不可避免的必然性。

—— 一八一五年，致布勞歌。

40

過去我不顧他人感受，總是急於表達己見，因此樹敵。如今，對人我不做評斷，基於同樣理由，也不願傷害任何人。而且，我到頭來總認為：德高不孤必有鄰，無須畏懼詰難與忌妒，也得以自持；而多行不義必自斃。

——一八一四年十月，與作曲家托馬塞克的一段談話。

41

即使最神聖的友情也可能暗藏祕密；但妳不該誤解朋友的祕密，因妳無法猜度。

約在一八○八年，致瑪麗・比戈特德女士。

42

你很快樂；我希望你保持下去，每個人都有最適合自己的領域。

——波昂，一八二五年七月十三日，致弟弟約翰。

43

——別計較有益之事的成本。

給侄子卡爾：兩人正討論要購買一本昂貴的書。

44

我不習慣絮叨自己的意圖，因為一旦說破，就可能遭受背叛而失去初衷。

——致施特萊徹夫人。

45

——愚蠢與卑鄙總是成雙成對！

一八一七年的日記；貝多芬因身邊的僕人而深感苦惱。

46

希望灌溉著我，也灌溉了半個世界；我此生都有它為鄰，否則我不可能有今天！

——一八一〇年八月十一日，致貝蒂娜‧馮‧阿尼姆。

47

命運像一盤轉輪，正因如此，它不會總是轉到最高尚或最適當的那邊。

維也納，一八〇〇年七月二十九日，致韋格勒。

48

顯露你的力量吧，命運！我們不是自己的主人；萬般皆是命——那就這樣吧！

——一八一八年的日記。

49

不朽且全能的天意主宰著凡人的善惡命運。

一八一八年的日記。

——

50

噢，天主啊，我願在寧靜中順從祢的改變，對祢恆久的憐憫與慈愛深信不疑。

——

一八一八年的日記。

51

所有的不幸若單獨視之，都顯得神祕且龐然；但與他人談論時，卻變得可以

忍受，這是因為我們已全盤熟悉自己恐懼的事物，進而感到自己已然克服了不幸。

——一八一六年的日記。

52

人切莫因失去財富而屈從貧窮，莫因失去朋友而疏怠友情，勿喪子之痛而棄絕生育，但要懂得在萬事上運用理性。

——一八一六年的日記。

53

關於你愛妻之死，我同感哀痛。對我來說，這種已婚男人幾乎都會遭遇的生離死別，似乎是保持單身的好理由。

——一八一一年五月二十日，致萊比錫的哈特爾。

54

他這個被不治之沉痾纏身、日薄西山的人，看來可以活得比被謀殺、或因其他原因而死的人活得更久些。

——一八一二至一八年的日記。

55

吾等擁有無限靈魂的有限生命之所以誕生於世，不過是為了體驗悲與喜；甚至可說，不論是誰，幾乎都是透過悲傷來感受喜悅。

——

一八一五年十月十九日，致艾德第伯爵夫人。

56

他是個不知死為何物的平凡人；我十五歲時卻已有所體悟。

——

一八一六年春天，致范妮‧吉安那塔希歐 (Fanny Giannatasio) 小姐。當時貝多芬自覺病弱而談及死亡，但他青年時期對死亡的「體悟」為何卻無人得知。

57

在我故後，後輩與再後輩回贈於我的尊敬，會是我得自前輩的貶損的三至四倍。

——日記，摘自歌德《西東詩集》（West-östlicher Divan）。

58

「我的死期終於來臨；
但我不在低頭屈從中死去，
而必先鑄造英勇的功蹟，
讓後代世人傳唱千里。」——荷馬。

一八一五年日記，摘自《伊利亞特》（The Iliad）。

59

命運賜人剛毅刻苦的勇氣。

——
一八一四年日記。

60

波西亞——一支小小蠟燭映射的光芒竟如此遙遠！

一樁善行亦能在惡世裡綻放明輝。

——

貝多芬在莎士比亞《威尼斯商人》 (Merchant of Venice) 的這一段上做了記號；波西亞 (Portia) 是劇中才貌雙全且出身高貴的女性角色。

61

「一旦淪為階下奴，雷神朱比特便要奪去他大半的價值。」——荷馬。

——

貝多芬在《奧德賽》上劃記。

62

「凡人一生倏忽即逝，倘若包藏禍心，行跡殘酷，眾人定當向神祈願，詛他生時大難降臨，死後飽受譏訕。反之敦慈寬讓，胸有丘壑，受惠之人定當歌功頌德，使其聲名遠播、譽滿人間，知其者讚揚不絕於耳。」——荷馬。

——一八一八年日記，摘自《奧德賽》。

XIII

造物之主
God

雖然貝多芬不見得凡事遵奉信條，但他始終是個信仰虔誠的人。在天主教背景下成長的他，很早便對信仰自有看法。除了信仰外，貝多芬一生中最為看重的根本原則正是自由。當他譜寫《D大調莊嚴彌撒曲》，用以紀念尊貴的學生魯道夫大公（即奧洛穆茨大主教）時，那曲子的形式與規格都已偏離儀式音樂。

他也將自己最喜愛的讀物——斯特姆的《觀察上帝的自然傑作》推薦給神父們以求廣傳；貝多芬追求的並非純粹的教條，而是信仰蘊藏在自然或藝術中的力量。他在最尋常的現象裡瞥見上帝的手筆。上帝對他來說是無上超卓的存有，也是他《第九交響曲》的合唱中，藉席勒之詞高聲欣讚的對象：「兄弟們，星辰垂幕之上，乃仁慈天父所居！」貝多芬與上帝的關係就像孩子與慈父，他向祂傾吐所有喜怒哀樂。

1

我是萬物存有，我是過去有，現在有，未來有。凡人無法掀起我的面紗。他只能看見自己，世間萬物之存在都仰賴這唯一至上的神。

——

貝多芬的信念；他是在法國學者商博良（Champollion）的《埃及壁畫》（*The Paintings of Egypt*）裡讀到這行字，它被刻在一座祭祀涅伊特（Neith）女神的神殿上。貝多芬把它抄下並裱框，擺放在自己的寫字桌前；不單愛好自然，貝多芬也十分崇尚人文風景，辛德勒記述道：「古蹟在他眼裡是神聖的寶藏。」

2

覆裹在永恆的孤寂陰影裡，於最闇黑而光不可透的密林中，是不得探試、無

邊無際、無形無體的擴張。萬物有靈前，唯有祂也只有祂的鼻息尚存。一如凡人之眼（用以比較有限與無限之事物）凝視著光芒熠熠的明鏡。

——

貝多芬顯然是抄錄自某份作品（亦有可能是他所作）。

3

造就世界的並非是一連串偶發的粒子碰撞事件；倘若宇宙運行之道反映了規律與美，那麼上帝便在其中。

——

一八一六年的日記。

4

造物主——噢，祂，沒有祂萬物將不復。

——日記。

5

和你的「恩典的先生」一起下地獄吧！那唯一有資格成就恩典的，就是上帝。

——一八二四或二五年，致樂譜謄寫員藍普 (Rampel) ，他拍貝多芬的馬屁顯然拍得過頭了。

6

這些算什麼！若與神啟至上的福音相比，至上、至上！以及公義的上帝；遍土下均為庸俗的笑柄──好比侏儒──幸有上帝萬福！

──一八二二年，致美茵茲出版商蕭特。

7

沒有什麼使命會比獻身於接近神性、並在人類中傳播神聖的光芒還來得崇高。

──一八二三年八月，致魯道夫大公。

8

天界支配著人類與野獸的命運，因此祂也將引領我走往更美好的生活。

——

一八一一年九月十一日，致詩人愛爾西・馮・德雷克 (Elsie von der Recke)。

9

全人類皆是如此；受苦時然，他必須明白自己的極限，亦即在不解或無法察覺個人之無能為力時依舊恆定忍耐，並繼續追求他生命裡的盡善盡美，此乃上帝希望能賦予我們的價值。

——

一八一六年五月十三日，致艾德第伯爵夫人；她正因無法痊癒的跛足備受煎熬。

10

信仰與持續低音這兩件事，都不該有任何爭議。

——據辛德勒記述。

11

萬物皆起始於上帝的明晰與純粹。我雖常因忿怒而誤墮黑暗，卻總透過懺悔及淨化返回純粹的泉源——回到上帝身邊——回到藝術身邊。如此的我不曾受到自私的驅使；但盼永恆如是。樹的果實越豐碩，枝頭垂得越低；而雲靄所承的甘露越飽滿，位置越懸傾，受恩之人當不得因領受的財富而自我膨脹。

——

一八一五年日記。

12

上帝沒有形體，因此能超越所有概念。既然祂非肉眼能見，自然也就不需形式。但在觀察祂的傑作後，我們仍能得出結論：祂是永恆的，萬能的，無所不知也無所不在。

——

一八一六年的日記：，貝多芬摘自某個作品，並在旁加注「來自印度文學」。

13

讚美祢的恩典，而我必須坦承，祢果然試著以各種途徑引我跟隨。有時祢的不悅好比重壓的巨手，藉著多重的鞭責使我驕傲的內心俯首謙卑。祢將疾病與不幸遣送於我，要我轉而思考自身的錯誤。——噢，天父，我只向祢祈求一事；別停下讓我臻於至善的勞動與鞭策。無論所往何方，讓我向著祢前行而成果豐碩。

——

日記，摘自斯特姆的《觀察上帝的自然傑作》。

力抗命運叩門聲的英雄
貝多芬──書信選

作者———— 路德維希・凡・貝多芬 (Ludwig van Beethoven)
譯者———— 謝孟璇

總編輯——— 富　察
主編———— 林家任
編輯———— 林子揚
企劃———— 蔡慧華、趙凰佑
排版———— 宸遠彩藝
設計———— 井十二設計研究室

社長———— 郭重興
發行人——— 曾大福

出版發行—— 八旗文化／遠足文化事業股份有限公司
　　　　　　地址：新北市新店區民權路 108-2 號 9 樓
　　　　　　電話：02-2218-1417
　　　　　　傳真：02-8667-1065
　　　　　　客服：0800-221-029
　　　　　　信箱：gusa0601@gmail.com

法律顧問—— 華洋法律事務所／蘇文生律師
印刷———— 通南彩色印刷股份有限公司

出版日期—— 2017 年 11 月／初版一刷
定價———— 新台幣 300 元

力抗命運叩門聲的英雄：貝多芬書信選
路德維希・凡・貝多芬 (Ludwig van Beethoven)
著；謝孟璇譯
初版─新北市：八旗文化．遠足文化，2017.11
272 面；13 × 21 公分

ISBN 978-986-95561-3-2（平裝）

1. 貝多芬 (Beethoven, Ludwig van, 1770-1827)
2. 音樂家
3. 書信

910.9943
106018569